U0108627

馬拉松入門

圖解

60個馬拉松跑者不可不知的跑步姿勢

連續3年全馬破三（SUB-3）55歲市民跑者

みやすのんきNonki Miyasu／著

元子怡／譯

前言

我既不是有名的田徑教練，也不是個運動選手。只是個缺乏運動神經，而且每天都過著不健康生活，導致體重曾經高達85㎏的漫畫家。但是過了50歲後，我開始鞭策殘破不堪的身體，並且達成了全馬拉松參賽人數不到3％，50歲以上更是1％以下的全馬破三（3小時內跑完全馬）！也因為這樣的佳績，在2015年出版了《走れ！マンガ家ひぃこらサブスリー（暫譯：跑吧！漫畫家的苦戰破三）》，2017年出版其續集《「大転子ランニング」で走れ！マンガ家 53歳でもサブスリー（暫譯：用「大轉子跑法」來跑吧！53歳的漫畫家也能全馬破3）》（皆由實業之日本社出版），2016年出版《あなたの歩き方が劇的に変わる！驚異の大転子ウォーキング（暫譯：你的跑法會出現驚人的變化！驚異的大轉子跑法）》（彩圖社出版）等實用書籍。和過去的「由原本就跑很快的田徑經驗者所傳授的書」不同，以「不但跑得慢，而且年紀比較大的時候才開始跑，由這樣的一般市民跑者觀點，來說明關鍵癥結點的書」之定位，受到了許多好評。然而在另一方面，也出現「明明就是漫畫家，文字也太多了吧」等意見，或是「明明是漫畫家，插圖怎麼那麼難懂」等批判。在這之中也有「雖然研究得很仔細，但是跑姿還是會因人而異吧」等評價。

不過若要讓我說幾句的話，上述的三本書並非個人的想法，而是誰都能套用、是給

一般民眾閱讀的書籍。而受到誤解的原因，則是因為出版社想要一句宣傳標語，所以將

書名命名為「大轉子跑法」。使得大家會認為我是仗著漫畫家的名號，發明了特殊跑法

還想要推廣。因此這次和Kanzen出版社討論時，便提出了想要出版成文章內容較少，

以照片為主的雜誌書（Mook）類型。而且，為避免被誤解在自肥，還提出了希望由在

長距離田徑界中，世界最快的肯亞選手擔任本書攝影模特兒的要求……對此責任編輯則

是向我報以一個錯愕的表情。

一開始責任編輯說：「咦？應該很困難吧。要找到實踐Miyasu Nonki理論的企業

隊伍或是專業選手，而且還是肯亞人耶。請隸屬經紀公司，而且會運動的女模特兒來練

習Miyasu Nonki跑法並且實際去跑，不是比較好嗎？」

不是的！我所寫的大轉子跑法，完全不是什麼特殊跑法，不論誰都是這樣跑的。在

書評中還有這樣令人困擾的要求：「大轉子的跑法很難懂，不會拍個影片來說明嗎？」

明明在電視上或YouTube的馬拉松大賽中，跑在前面的人都是用這種跑法。只是我認

為應該將有關跑步姿勢的重點及要注意的部分，以簡單明瞭的方式寫成書而已。

也有些教練認為「不需要去在意什麼跑步姿勢」。但是卻會針對此人的核心訓練或肌肉訓練加以嚴格控制。當然本書也承認長距離跑姿確實有它的冗長性存在。雖說令人存疑，但是若某人長年用外八字跑也沒有出現傷害時，對他來說就是好的跑步姿勢。不過首先，還是該理解以人體骨骼和肌肉為基礎的黃金定律才對。

就算我如此說明，編輯還是頗有微詞：「這樣啊，但是肯亞選手的身體能力特殊，難以成為一般市民跑者的範例吧？」「這樣好啦、這樣好啦～」在半哄半騙之下，終於請編輯約了對方，並迎接拍攝日的到來。

本書的攝影模特兒，是邀請破十（2小時10分內跑完全馬）紀錄保持人，也是肯亞國籍的現役專業選手 Cyrus Njui 來擔任。目前除了自己參加比賽之外，也在東京馬拉松、福岡國際馬拉松、別府大分馬拉松等許多大舞台擔任配速員（pacer），是值得信賴的一位專業跑者。當然，他沒有特殊的跑姿，而且充滿活力。Cyrus 的日語很流利，溝通方便，所以拍攝時也很順利。最重要的是，目前市面上應該還沒有將肯亞人的跑法，如此詳細拍攝而且分析的書籍。

另外一位模特兒是橫澤永奈小姐。在東日本大地震的2011那年，舉行了全日本企業隊伍女子驛傳對抗賽（馬拉松接力賽），橫澤小姐因為當時穿越震災地仙台而受到各界矚目。第一區獲得領先的是第一生命集團——尾崎好美選手。而在第二區接下接力布帶的第二棒，正是畢業於群馬縣常磐高中，才剛滿18歲的新人橫澤小姐。她遠遠拉開和其他兩位選手的距離，對於當年的優勝具有很大貢獻。目前已退休，正在努力成為和母親一樣的護理師當中。主要跑田徑場中距離的她，其跑姿也非常簡潔有力。有兩位的協助才能出版此書，對此心中只有無限感謝。

實際上在拍攝時，我完全沒有對擔任攝影模特兒的Cyrus、橫澤小姐、以及攝影師說「請這樣跑」或是「請這樣拍」。兩人實際的跑姿非常自然。並且這就是所謂的大轉子跑法。

然而在另一方面，我也有自己的跑步訣竅，可以藉由提醒自己的同時，使「與實際動作的差異」達成一致。對此每人的感覺都不同，所以我認為這不需要寫在一般書籍內。因此最後，我是將自己感受到的跑法，用我認為「可以這樣說明」的訣竅，來把它們集結成書。

在前三本書出版後，我交叉使用慢剪刀跑法和大轉子跑法練習時注意到，就算每個人的形式是相同的，腦中所思考的意識，和實際身體動作還是會產生誤差。配合的時機點如果有誤差，動作也會產生錯誤。本書於是將著眼點放在修正這個時機點的誤差。閱讀後請實際以短距離試著跑看看。如果又出現疑問時，就再次翻開本書。藉由不斷重複讓身體慢慢適應。從這層意義上看來，本書可說是一本要求讀者有某種程度上Effort和Imagination的書。光是閱讀無法使速度變快。首先請讓身體和頭腦記住基本的要領吧。本書是由過去在運動會總是跑最後一名的我，在達到全馬破三的過程中，逐漸提升速度的60個重點集結而成。原本就跑得快的人，就算不知道這些重點也能跑出好成績吧。但是跑得慢的人，卻不知道自己為什麼會慢，想必也很難以說明。本書對於和過去的我一樣，並且現在才要開始跑步的人、總是跑不快的人，以及感到體力衰退的中高年世代絕對超有效。

其實Kanzen出版社的責任編輯，是一位可以用3小時25分完跑的女性馬拉松好手，不過她在拍攝時，因為近距離看到Cyrus Niui的跑步姿勢而受到衝擊，之後就開始以Cyrus的節奏和身體運用方式練習跑步，聽說目前已經可以輕鬆跑出新的速度，我想這就是答案。為了能快速跑步的簡潔&理想跑姿，不論誰看起來都會覺得很優美而且值得參考。擁有正確的意象，對於跑步而言是非常重要的。想必她在這季能夠更新自己的得參考。

紀錄吧。接下來，就輪到正在閱讀本書的你。

當然也有人能在悠哉的長跑中感到意義，這當然沒問題。這本書的內容也都是在慢跑中構思而成。不過，到底要怎樣才能輕鬆而且快速的跑呢？本書凝聚了所有Know-how，讓我們一起打開全新的這扇窗吧！

Miyasu Nonki

第1章 只要懂得正確的肌肉出力法和方向就能變快

目次

本書相關肌肉名稱和動作名稱的用法及位置

步幅＝每步的寬幅
步頻＝每1分鐘的步數
○分／公里＝1公里的時間

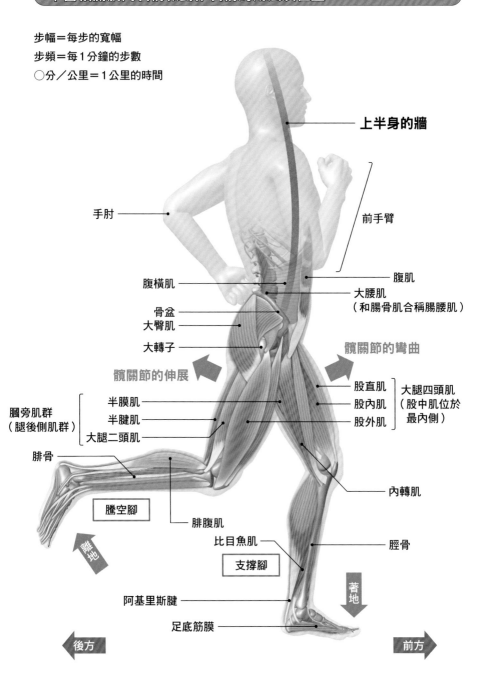

上半身的牆

手肘

前手臂

腹橫肌

腹肌

大腰肌
（和腸骨肌合稱腸腰肌）

骨盆
大臀肌

大轉子

髖關節的彎曲

髖關節的伸展

股直肌

股內肌

股外肌

大腿四頭肌
（股中肌位於
最內側）

膕旁肌群
（腿後側肌群）

半膜肌

半腱肌

大腿二頭肌

腓骨

內轉肌

騰空腳

離地

腓腹肌

比目魚肌

支撐腳

脛骨

著地

阿基里斯腱

足底筋膜

後方

前方

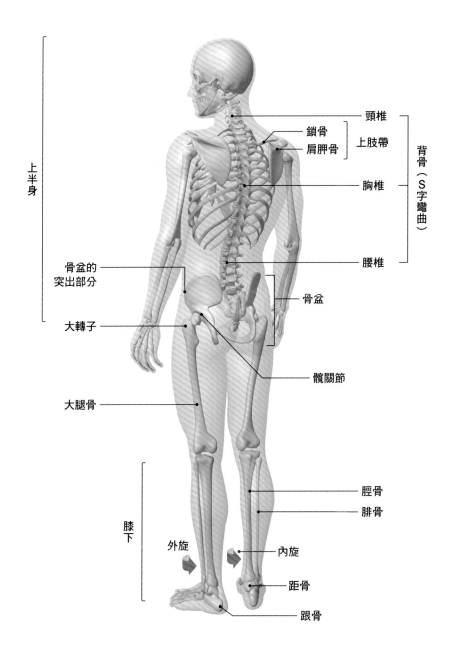

上半身

背骨（Ｓ字彎曲）

頸椎

鎖骨
肩胛骨
上肢帶

胸椎

腰椎

骨盆的
突出部分

骨盆

大轉子

髖關節

大腿骨

脛骨

腓骨

膝下

外旋

內旋

距骨

跟骨

※在文章中不知道骨骼或肌肉位置時，請翻閱此頁確認。

Cyrus Gichobi Njui

1986年2月11日出生　來自於肯亞　隸屬西武Sports

5000m ………… 13分22秒76　2008年　Golden Games in延岡
10000m ………… 27分56秒63　2007年　神戶ASICS挑戰賽
半程馬拉松 ……… 1小時01分03秒　2009年　札幌國際半程馬拉松
全程馬拉松 ……… 2小時9分10秒　2011年　東京馬拉松（第5名）
2006、2010、2011　札幌國際半程馬拉松優勝
2010年　北海道馬拉松優勝
2016年　北海道馬拉松第2名
2016年　千葉Aqua Line馬拉松（半馬）優勝

橫澤永奈

1992年10月29日出生　來自於群馬縣嬬戀村

1500m ………… 4分24秒46　2013年　Hokuren長距離網走大會
3000m ………… 9分05秒97　2012年　Hokuren長距離深川大會
5000m ………… 15分35秒73　2013年　國士館大學競技會
半程馬拉松 ……… 1小時14分40秒　2015年　第36屆Matsue女子半程馬拉松
2011年　全日本實業團對抗女子驛傳優勝 第一生命Group隊員（第2區）

只要懂得正確的肌肉出力法和方向就能變快

　　本書不需要從頭讀起，隨時翻開任何一頁，就是一個跑步姿勢訣竅的說明單元。雖然可以從自己有興趣的部分開始閱讀，不過只擷取部分的話可能會因此導致誤解。因此也有部分會重複說明到。尤其第1章作為一項大前提，針對基本動作加以解說，所以建議一開始先閱讀此章節。

　　「不用了啦，平常就有在跑步，已經很理解基本原理了。」

　　對於如此想法的人，看完第1章也許更能讓你茅塞頓開。因為在過去的教學書籍中都不曾提及這些內容。尚未理解正確肌肉使力法和方向的跑者，也許只要閱讀完此章就能讓速度變快。

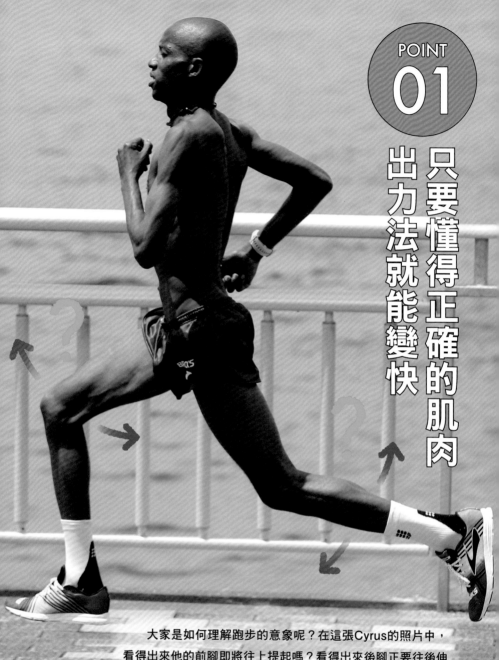

只要懂得正確的肌肉 出力法就能變快

大家是如何理解跑步的意象呢？在這張Cyrus的照片中，看得出來他的前腳即將往上提起嗎？看得出來後腳正要往後伸展嗎？或是看起來像是正要往前折起膝蓋呢？不論是照片或影片，只憑外觀的型態和動作，是無法理解此人是怎麼跑，肌肉是如何運動的。

現在使用的是哪部分肌肉？

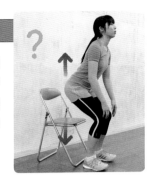

　　右邊為橫澤小姐和椅子的照片。照片中的她看起來是正要站起來嗎？還是正要坐下的樣子呢？抑或維持著半蹲的姿勢？光靠照片是很難以判斷的。就算外表看起來是相同的姿勢，只要是不同的方向或動作，所使用的肌肉也會完全不一樣。

只是模仿跑步的型態和姿勢，是無法變快的

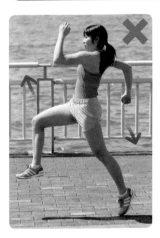

　　一般市民跑者和專業跑者的差異，在於步幅的寬度。不過，千萬不可以將雙腳前後的距離拉開以拉寬步幅。右頁問題的解答，其實是Cyrus的前腳正要著地，後腳加速往前收的樣子。因為若有意識地將前腿往上提，是無法跑出速度的。後腳也不能刻意保持往後踢。速度快的跑者，並不會刻意將雙腳往前後拉長，而是藉由意識到迅速關閉的「向內夾動作」，自然而然就能增加步幅。

試著想像鐘擺運動的動能變化

　　以鐘擺運動為例，往左擺的時候像是往右擺回般搖擺，往右擺的時候像是往左擺回般搖擺。也就是藉由逆向的力道增加動能。跑步可以說是和鐘擺的原理相同。

Check

理解基本的動作，並且擁有正確的跑步意象是很重要的。可藉此減少多餘的動作，而且一定能跑得更快。用頭腦理解正確的跑法，身體就會自然跟上。首先改變跑步時的意象吧。

02

跑姿若不正確，就算懂得肌肉出力法也沒意義

在跑步的指導書籍當中，經常會寫著「用臀部和膕旁肌群（腿後側肌群）等身體後側肌肉來跑步吧」。那麼，只要去意識「臀部、腿後」，將注意力放在身體後側，就能使用臀部的肌肉來跑步了嗎？答案是「沒辦法」。如果沒有對跑步姿勢做根本的修正，就無法使用臀部肌肉。首先應進行跑步姿勢的矯正。

所使用的肌肉會根據跑姿而改變！

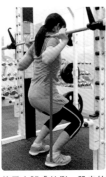

使用大腿「前側」肌肉的　使用大腿「後側」肌肉的
姿勢　　　　　　　　　　姿勢

※紅色箭頭為作用線。作用線是指施力方向的直線。

以深蹲的姿勢來舉例說明。在左邊的照片中，腳底的正上方為臀部，由槓桿原理的觀點來看，膝蓋會偏離作用線而出力，因此會使用到大腿前側的肌肉。而右邊的照片中，腳底的正上方為膝蓋，臀部則偏離作用線。這時候就會使用臀部及膕旁肌群等後側的肌肉。要特別記住，身體就是會像這樣，根據姿勢而大幅改變所使用的肌肉。

如果跑姿正確，就能鍛鍊出優質的肌肉

在調查肯亞選手等快跑好手的研究中，發現他們大腿前後的肌肉發達程度幾乎相同。另一方面，一般市民跑者的大腿前側肌肉、大腿四頭肌，則是比後側的膕旁肌群還要發達。「所以只要停止做能鍛鍊大腿四頭肌的深蹲，開始做能鍛鍊膕旁肌群的大腿後勾訓練就好了嘛！」像這樣集中鍛鍊後腿的肌肉也沒有意義。練習能使用後腿的跑步姿勢，才能達到平衡的比例。

初學跑者就算想模仿Cyrus的闊步跑而勉強拉開步幅，也只會暴露出髖關節肌群的弱點而已。

正確的
肌肉使力，
就能自然呈現
大步跑

Check

跑步姿勢和肌肉平衡具有相關性。如果刻意要將肌肉練成和速度快的跑者一樣，有可能反而會失去平衡。用正確的姿勢跑步，才是擁有快跑選手肌肉使力方式的捷徑。

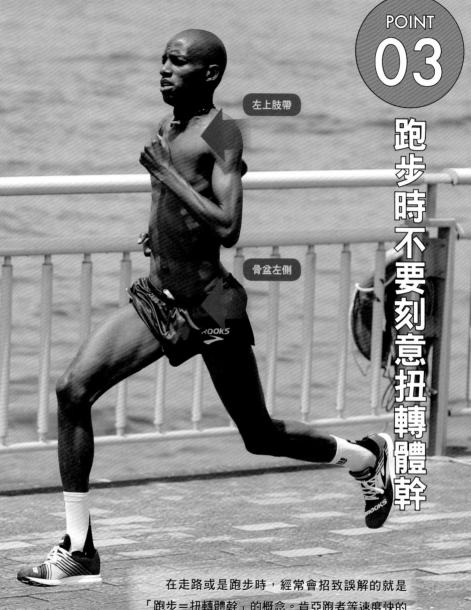

跑步時不要刻意扭轉體幹

左上肢帶

骨盆左側

在走路或是跑步時，經常會招致誤解的就是「跑步＝扭轉體幹」的概念。肯亞跑者等速度快的選手，他們的跑姿是在左側骨盆往前時，左側的上肢帶（鎖骨、肩胛骨）的骨骼同時也會往前。接著是右側的骨盆往前時，右側的上肢帶同時也會跟著往前。在跑步時千萬不能刻意扭轉體幹。

刻意扭轉體幹會變成怎樣的跑姿？

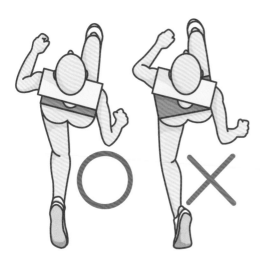

這是將右頁Cyrus的照片畫成由正上方往下看的示意圖。

左圖的上半身和骨盆動作相同，腳步呈現相反方向，這是正確的姿勢。右腳往前時骨盆的右側會偏向後方。另一方面，右圖的上半身和骨盆呈現扭轉的狀態。如果上半身，也就是背骨扭轉，骨盆和雙腳為相同方向（右腳往前時骨盆的右側也往前）時，跑起來就會減慢速度。

這裡是觀念錯誤的重點

不要刻意扭轉骨盆以上的部分

跑步時左右手腳會往反方向擺，不過意外地許多人認為體幹應該也要同時往左右扭轉，因此為了比較，將右頁Cyrus的同一張照片用箭頭表示不同的施力方向。

可從照片看出，右腿往上抬時右側骨盆同時也往前，所以會讓人覺得體幹呈現扭轉狀態。

雖然左腳往後伸，骨盆左側看起來也是往後，不過這只不過是上半身、骨盆和雙腳的方向相反，身體並沒有刻意扭轉。

Check

棒球、高爾夫球、網球等所有運動，都不需要刻意扭轉體幹。因為身體並不會藉由扭轉而產生更大的力量，跑步當然也是如此。

因為大腿骨Q角度的緣故，所以跑步線會接近一直線

跑步時左右腳應該著地於同一條線上嗎？或是左右腳應該分別向正下方保持著肩寬距離的兩條線呢？考慮到雙腳和地面維持最短距離時，往正下方著地應該效率會比較好。所以跑出兩條線會比較有效嗎？不對，其實並非如此。連同骨盆、髖關節在內的雙腳形狀，都是經常受到誤解的部分。

腰部是如何和雙腳連接呢？

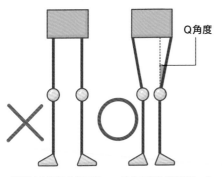

Q角度

雙腳並非從骨盆往下垂直伸長

骨盆兩側為髖關節，大腿骨往內側向下伸長

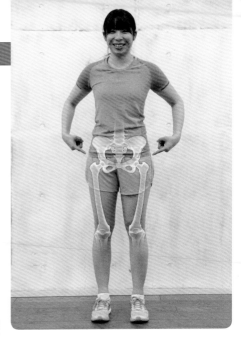

　　髖關節並非位於骨盆的正下方，而是在骨盆的兩側。而男性的大腿骨是從兩側以10度左右，女性則是以15度左右往內側伸長，連接雙腳。雙腿的骨骼並不是垂直往下延伸。這個夾角稱為「Q角度（Q-Angle）」，是人體原有的正常骨骼形狀。因此在走路時，左右

腳的著地線並不是髖關節的正下方，而是稍微往內側著地。再加上骨盆本身的圓周運動，使跑步時的著地會非常接近一直線。實際上肯亞或衣索比亞的選手就幾乎都是跑在一直線上。

人能夠單腳站立也是因為Q角度的關係

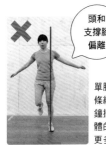

頭和支撐腳偏離

單腳站立時若刻意地站在兩條線上，頭和上半身就會像鐘擺一樣偏離。一旦偏離身體的軸心，跑步時便會浪費更多動能。

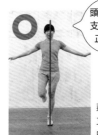

頭部位於支撐腳的正上方

藉由Q角度使單腳確實站立，身體就能不搖晃地位於中心軸上且具有安定感。

Check

千萬別將意識集中在腳部，刻意合併雙腳以跑在一直線上。只要骨盆有確實運動，著地位置自然而然就會接近一直線。

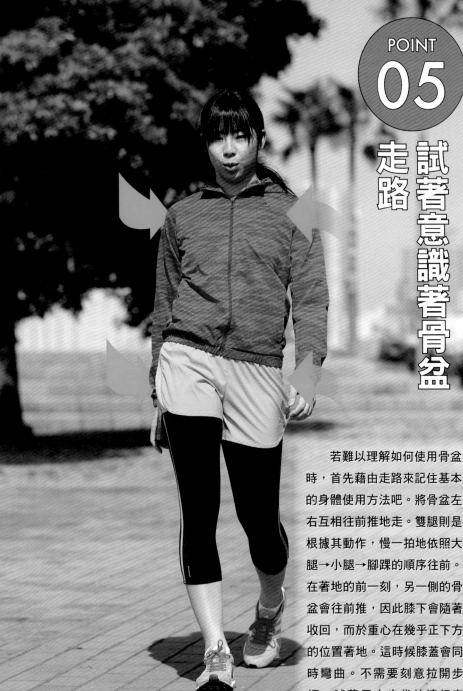

試著意識著骨盆

走路

　　若難以理解如何使用骨盆時，首先藉由走路來記住基本的身體使用方法吧。將骨盆左右互相往前推地走。雙腿則是根據其動作，慢一拍地依照大腿→小腿→腳踝的順序往前。在著地的前一刻，另一側的骨盆會往前推，因此膝下會隨著收回，而於重心在幾乎正下方的位置著地。這時候膝蓋會同時彎曲。不需要刻意拉開步幅，試著用小步伐快速行走吧。

這樣的走路方式沒有效率！

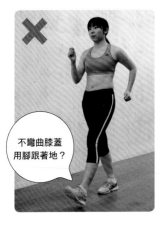

✕

不彎曲膝蓋
用腳跟著地？

① 大幅擺動手臂的大步走方式

有如軍隊前進般的常見健走方式。「將手臂大幅擺動，前腳的膝蓋伸直後從腳跟著地，後腳再從腳尖用力踏出」。

據說這種不自然的大步走，目的是鍛鍊中老年人衰退的腿部肌肉。也就是說這是刻意損耗行走經濟性，無謂地使用肌肉的走路方法。由於效率差，因此也無法走快，在一般的生活中幾乎不會使用此方法。

② 將骨盆大幅往上抬的走路方式

像是模特兒走伸展台般，刻意將騰空腳側的骨盆往上提的走路方式。非常華麗而且醒目，因此在時尚業界曾經流行一時。也許是受到其影響，有些人甚至會指導這樣的走路或跑步方式。雖然骨盆看起來動作較大，也似乎能增加步幅，但實際上每一步都有太多多餘的動作，容易誘發動作障礙。

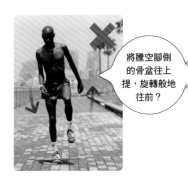

✕

將騰空腳側
的骨盆往上
提，旋轉般地
往前？

這裡是觀念錯誤的重點

如果過於意識上肢帶和骨盆的連動
可能會讓肩膀擺動幅度太大

在走路時其中一隻腳絕對會著地，接觸地面的時間也比較長，因此會受到地面很大的影響。腿部和骨盆成對角線動作，以交互的方式往前。用右頁的照片來說明，當骨盆左側往前時，右腳會同時往前伸。接著骨盆右側往前時，左腳就會往前伸。雖然上肢帶會和骨盆連動，而將相同側帶往前方，不過如果太在意此部分而讓身體僵硬時，就盡量只集中於骨盆和雙腳的連動吧。

Check

對於雙腳和骨盆像指南針一樣，以相同方向伸展，平常習慣用大步走的人，想必是很難以適應的動作。走路時意識著骨盆，就能比較容易理解有效率的跑法。只要習慣這種走路法，就算在人多的道路上，也能用相當快的速度行走。最重要的就是步幅別拉得太開。

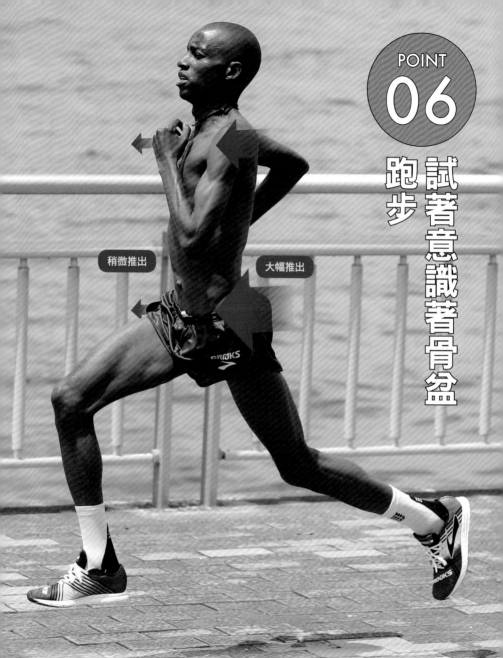

稍微推出

大幅推出

試著意識著骨盆跑步

　　習慣意識著骨盆走路後，接下來試著跑步吧。這時候也請將注意力放在髖關節上。走路時支撐腳受到壓力，骨盆彷彿往後下沉的感覺會消失，變得能充分感受到著地的衝擊。力道消失後會難以感受到地面的反作用力，因此就能被動地避免骨盆偏移。所以跑步時骨盆周圍的肌肉也會變得很重要。

正確的跑步姿勢,是骨盆和上肢帶同時動作

①由上往下俯瞰比較容易理解,左邊的上肢帶(鎖骨、肩胛骨)往前伸的同時,骨盆的左側也往前帶。接著像是往前拉般帶出左腳。

②這次是右側的上肢帶和骨盆右側同時往前伸。接著右腳像是被拉扯般往前伸。跑步的時候,就是要保持著「左右的體幹軸心交互往前,腳步也隨之往前帶的連續運動」這樣的觀念。

若刻意將體幹「固定」及「扭轉」就會使跑步的效率變差

跑步新手常見的就是過於意識腰部高度,而往上彈跳般的跑法。若體幹過於僵硬,就沒辦法跑出大步幅。跑步並非往上跳,而是往水平方向大幅度移動的運動。其中最關鍵的就是骨盆靈活的動作。

跑步時會出現兩腳同時懸浮在空中的滯空時間

跑步和行走動作的最大差異,就在於兩腳是否有騰空的狀態。也就是跑步會縮短和地面接觸的時間,雙腳不劃過地面為佳。跑步時會藉由骨盆直接將腳往前帶。

以右頁的Cyrus照片為例,騰空腳側的骨盆左側以大幅度向前擺。而支撐腳側的骨盆右側,在走路時會踩著地面,呈現稍微往後方下沉的感覺,但是在跑步時,則是呈現騰空,而且稍微往前的狀態。結果就會變成骨盆的動作俐落,呈現小而有力的狀態。

Check

仔細觀察頂尖選手的骨盆移動方式,會發現他們的骨盆在往前移動時,腳也會像是加速般向前擺動。如果刻意「用腳踢地面」,就無法達到這樣的跑步方式。

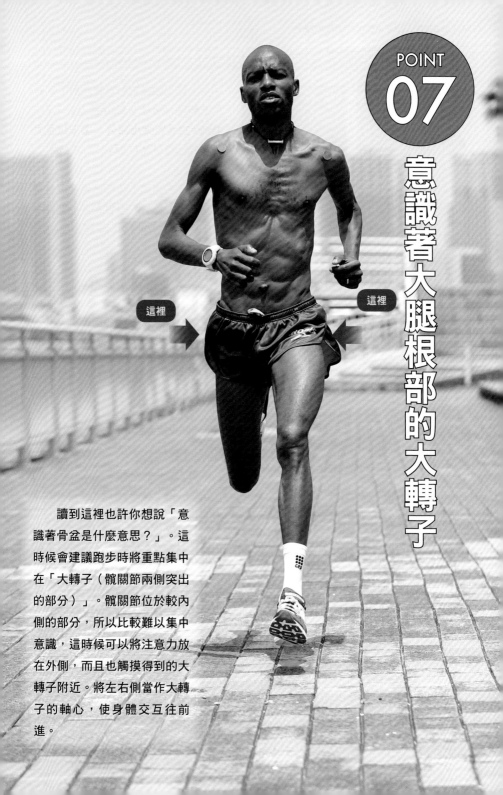

意識著大腿根部的大轉子

這裡

這裡

　　讀到這裡也許你想說「意識著骨盆是什麼意思？」。這時候會建議跑步時將重點集中在「大轉子（髖關節兩側突出的部分）」。髖關節位於較內側的部分，所以比較難以集中意識，這時候可以將注意力放在外側，而且也觸摸得到的大轉子附近。將左右側當作大轉子的軸心，使身體交互往前進。

大轉子在哪裡？

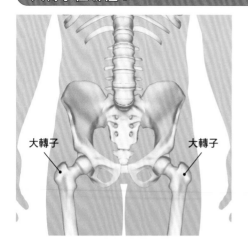

大轉子

大轉子

大轉子位於從骨盆左右突出部位（正確說法為上前腸骨棘）往下8～10cm的骨骼突出部分。這裡也是大腿骨的上側部位，而內側就是髖關節。

用左右手扶著大轉子跑步時，就能感覺到其轉動的狀態。

刻意扭轉體幹，甚至會使腰部疼痛

左右手腕和雙腳是以逆向擺動，所以有些人在走路或跑步時會刻意扭轉體幹。如此一來也會同時扭轉到背骨而勉強腰椎活動，甚至可能會造成腰痛。

「腳要往上抬至劍突處」是錯誤的元兇？

劍突是腳部的根基？

有些指導書籍會寫「跑步時腳要往上抬至胸骨的劍突處」。的確若抬至劍突處能讓腳伸長，不過同時也會扭轉到背骨。使骨盆和腿部的轉動方向一樣，呈現出延長的大步幅跑法，只會讓身體更累而已。

正確的跑法是藉由骨盆往前，接著再帶領腳部往前擺動。自然而然就會使骨盆和腳部呈現反方向移動。

Check

美容界經常會這樣宣導，「大轉子突出是因為下半身肥胖而造成，所以要將其矯正往內推」。希望藉由按壓大轉子，使臀部或大腿更苗條……。很可惜的是，骨盆的大小和大轉子的角度，一旦過了發育期就不會再改變了。

速度訓練的建議

在跑馬拉松時很重要的就是有氧耐力，而決定有氧耐力的要素為最大氧氣攝取量（VO2max＝心肺機能）、乳酸閾值（LT＝對於運動強度的耐力），以及跑步經濟性（RE＝跑姿等效率性）這三種。

人體會藉由呼吸而使身體獲得氧氣，再利用這個氧氣分解糖及脂肪，以獲得運動的能量。也就是說，只要增加吸收氧氣量，就能提升運動能力。

雖然日本有些教練還是會堅持著傳統的距離信仰，不過根據Helgerud等人的研究（2007），和低強度相較之下，高強度間歇訓練更能大幅促進VO2max的增加，而且還能提升至接近VO2max的程度。所謂間歇訓練，是指心肺刺激大的快跑和慢跑互相交替的練習。像是400m×10圈和1000m×5圈，就是代表性的項目。藉由配速跑等持續的跑步訓練，就能達到間歇訓練而有效提升VO2max。這是因為間歇訓練能設定較強的運動強度。另外研究也指出VO2max的提升，在乳酸閾值部分也能增加跑步速度。也就是高強度的間歇訓練，有助於改善運動強度的肌肉疲勞。

另一方面，在此研究中值得注意的部分，就是訓練的強度和量無法互換。也就是說就算用慢速進行長距離跑步訓練，也無法提升VO2max。的確這也重新證明了平常快跑的人，將慢跑當作動態休息（active rest）的有效性，不過如果只是一直慢跑，幾乎沒有人能因此讓速度變快。

也有研究指出，比較每週進行一次的高強度間歇訓練，以及每週四次的長時間慢速訓練時，時間雖然減少至4分之一以下，但是高強度間歇訓練的VO2max增加量，是長時間慢速訓練的2倍以上。只要持續運動就能增加氧氣攝取量，所以對於跑馬拉松而言，增加VO2max有莫大的好處。雖然也有跑者會刻意避開速度訓練，以避免誘發受傷，不過事實上這也是提升VO2max最有效率的方式。

第 **2** 章

認識
慢跑的重要性
和危險性

　　雖然簡單說是慢跑，短距離賽跑速度快和慢的人，其慢跑速度也會有所差異。對於主攻5000m或10000m等田徑比賽的人而言，每1km跑4分鐘就屬於慢跑，但有些馬拉松的頂尖選手卻可能每公里跑4～5分鐘，或市民馬拉松中也有每公里跑6～8分鐘的人。而有些新手就算每公里10分鐘也會覺得很辛苦。雖然川內優輝選手認為每公里5分以內的話速度就算太快，不過Cyrus的跑速每公里只要3分50秒～4分鐘。

　　有些教練相信慢跑時的速度愈快，才愈能使整體的速度提升，但也有些教練認為應該要放慢速度跑步，才能幫助舒緩疲勞和避免受傷。雖然目的各有不同，但是卻無法帶來增加跑步距離和速度獨有的神祕效果。所以請務必理解一旦沒有弄清楚正確的方式，除了會養成奇怪的跑步姿勢，用悠哉的速度慢跑，即所謂的LSD（Long Slow Distance；長距離慢跑）也無法使速度變快的事實。

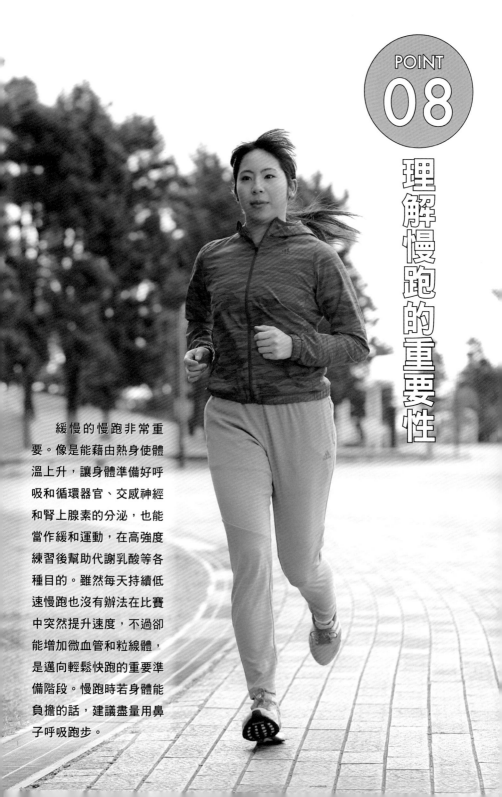

理解慢跑的重要性

　　緩慢的慢跑非常重要。像是能藉由熱身使體溫上升，讓身體準備好呼吸和循環器官、交感神經和腎上腺素的分泌，也能當作緩和運動，在高強度練習後幫助代謝乳酸等各種目的。雖然每天持續低速慢跑也沒有辦法在比賽中突然提升速度，不過卻能增加微血管和粒線體，是邁向輕鬆快跑的重要準備階段。慢跑時若身體能負擔的話，建議盡量用鼻子呼吸跑步。

慢跑真正的目的，是要將注意力放在身體的軸心

足球的挑球、網球或桌球等只是用球拍把球往上彈。想必大家都有看過頂尖選手淡定地持續這些動作的樣子。他們並非只是遊玩而已。是藉由每天的練習，讓身體熟悉如何捉住球的軸心。

而慢跑的真正目的也可以說是「讓身體的軸心習慣著地的感覺＝能意識到接受地面反作用力的最佳點」。所以目的並不在於加快速度。

突然加快速度很危險！

因為沒有時間所以用很快的速度跑步，有可能會使肌肉在僵硬狀態下承受強烈負荷，進而導致受傷的危險性。突然的激烈運動也會讓心跳或血壓急速上升，對心臟造成很大的負擔。所以一定要準備熱身的慢跑。

藉由慢跑維持狀態

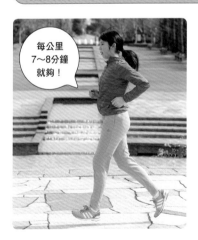

每公里7～8分鐘就夠！

以緩慢的速度跑30～60分鐘，對於恢復疲勞、受傷時的狀態維持是很有效的。最重要的就是不能感受到疼痛或壓力。配速大約每公里7～8分就足夠。

如果身體有疼痛的部位，甚至減慢配速也沒關係，但是若為了避開疼痛而呈現左右失衡的姿勢，建議還是暫時停止跑步。因為就算痊癒後也可能會影響到跑姿。

Check

為了能讓身體習慣正確跑姿的身體意識，以及維持身體狀態，除了慢跑之外，能為身體帶來各種刺激的分解動作練習、伸展以及按摩等自己可以進行的保養也很重要。

著地時重心並非往正下方，而是稍微往前

慢跑時首先要留意的部分，就是地面的反作用力。對於速度總是無法提升的初級～中級跑者而言，最需要注意的就是「腳著地的位置」。有許多人會為了跑快，把腳往前伸展、增加步幅視為重點，而盡量將腳著地於前方。結果反而會造成腳跟著地，不只無法得到地面的反作用力，跑起來也會使肌肉彷彿被拉扯一般。

速度一旦變快後，就會著地在更前方

10～20cm左右

首先要縮短步幅，試著將重心放在正下方

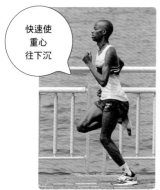

快速使
重心
往下沉

比起刻意加大步伐以拉開步幅，更應該意識著往正下方著地，才能有效接收地面的反作用力。地面的反作用力可成為跑步時很大的推進力。一開始的步幅維持在20～30cm左右即可，並且意識著身體的重心「砰砰砰」地往正下方著地。比起前進意識，更像身體像顆球一樣往正上方彈起的感覺。接著再想像大轉子往前方推出，身體就會自然而然往前進。

這裡是觀念
錯誤的重點

往正下方著地的指導也沒有錯

先不論速度，也有許多教練指導「重心往正下方著地」，不過大多數的跑者都是在稍微往前的位置著地。但是往正下方著地的感覺並沒有錯。最應該避免的是速度非常緩慢，卻又刻意著地在前方。這時候會呈現出腳跟著地，跑起來也很像是在煞車的感覺。

加速後再著地於前方

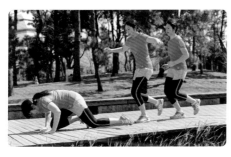

加速後反而還要刻意將重心往正下方著地的話，在物理學上會很容易向前方跌倒。

隨著速度加快，重心就不再位於正下方，而是會在10～20cm的前方著地。可藉此減少煞車，並且充分獲取地面而來的反作用力。

Check

試著尋找最能獲得地面反作用力的著地點吧。若身體的軸心成一直線時，就能感受到直衝頭部的反作用力，可說是進入了完全不同的「跑步世界」。

前腳著地前
就要跨出後腳！

豐川工業是日本全國高中驛傳經常跑出佳績的隊伍，在豐川工業的操場中立著如插圖所示的看版，寫著「前腳著地前就要跨出後腳！」。這是短距離跑步必須的「剪式分解」動作訓練，在長距離跑步中也是重要的概念。當然不可能用分解動作來跑步，但是速度快的跑者，都會保持著在前腳著地之前，後腳要有往前跨越的感覺。而跑步較慢的人大多是前腳著地後，後腳才跟著向前跨，因而無法找到合適的時機點推蹬地面。意識著將後腳往前跨出，就能立刻提升跑步的整體效率。

POINT

10

隨時意識著剪式分解動作訓練

這裡是觀念錯誤的重點

實際上在跑步時，會在重心著地的瞬間跨越

　　剪式分解動作訓練也能加速雙腳的回轉速度，有效提升步頻。從旁邊觀察，會發現前腳在著地前，後腳要有意識地超越前腳線「往內夾」。實際上在重心著地後的時機點跨越即可。

　　藉由反覆練習剪式分解動作，使身體習慣後，就能縮短接觸地面的時間，並且能瞬間強力的推蹬地面。

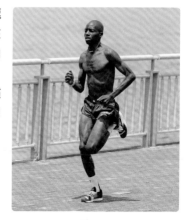

NG跑姿

著地時注意騰空腳的位置

著地後的腳別往後伸，應立刻回到前方。如果腳直接往後，會使腿部的回轉速度減慢而無法跑快。

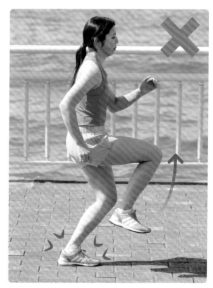

著地後才將腿往上抬，會很容易讓支撐腳彎曲。因此剪式分解動作訓練，也有助於矯正支撐腳的著地位置，並且防止膝蓋及腳踝的過度彎曲。

Check

在長跑時若過於意識到剪式分解動作，會出現上半身稍微往後仰，而使抬腿動作太大的傾向。過於刻意甚至會造成疲勞，就盡量在意識著剪式動作的狀態下，保持自然的跑步姿勢吧。

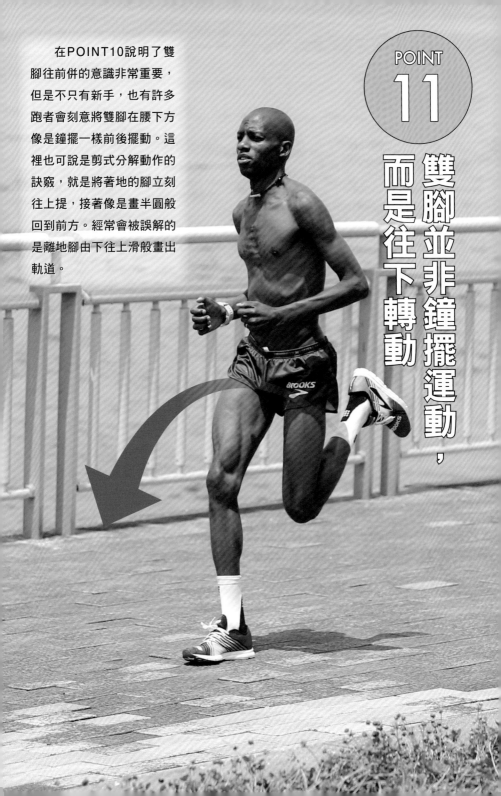

雙腳並非鐘擺運動，而是往下轉動

在POINT10說明了雙腳往前併的意識非常重要，但是不只有新手，也有許多跑者會刻意將雙腳在腰下方像是鐘擺一樣前後擺動。這裡也可說是剪式分解動作的訣竅，就是將著地的腳立刻往上提，接著像是畫半圓般回到前方。經常會被誤解的是離地腳由下往上滑般畫出軌道。

絕對禁止使用像是鐘擺一樣由下往上的跑法！

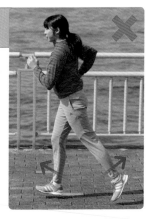

　　這是許多新手跑者常見的錯誤跑法。雙腳在下方像是鐘擺一樣擺動的話，腳就無法往上抬，便會呈現出彷彿拖著雙腿的低軌道跑姿，當然也就跑不快。這種跑法如果在柏油路上遇到一些高低差，或是在越野路上勾倒樹根就很容易絆倒。

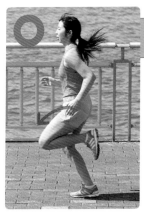

像是描繪半圓般往上抬後回到前方，藉此打開腸腰肌的開關

　　跑速快的人是用「將離地腳像描繪半圓般，抬起之後回到前方」的感覺在跑步。但並非刻意出力將膝蓋往上抬。就是因為沒有出力，才能迅速回到前方。

　　可藉此動作開啟腸腰肌的開關，讓腳跟接近臀部，使膝蓋下方大幅往上彈起。

理解正確的腳部回轉方式

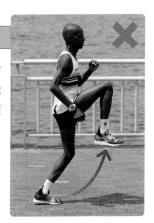

　　如果著地後沒有抱持著立刻回到前方的意識，就會變成應該要著地的騰空腳，卻在後半段才由下往上抬地跑著。這種姿勢並不正確。若將腳抬得太高，反而會使腳部出現多餘的運動軌跡。

Check

　　跑速慢的人，通常不會意識到腳部往前的騰空動作，而是認為著地腳往後強力推蹬，就能加快速度。其實這會讓雙腳的回轉變慢，而且會呈現有如拖行的跑姿。

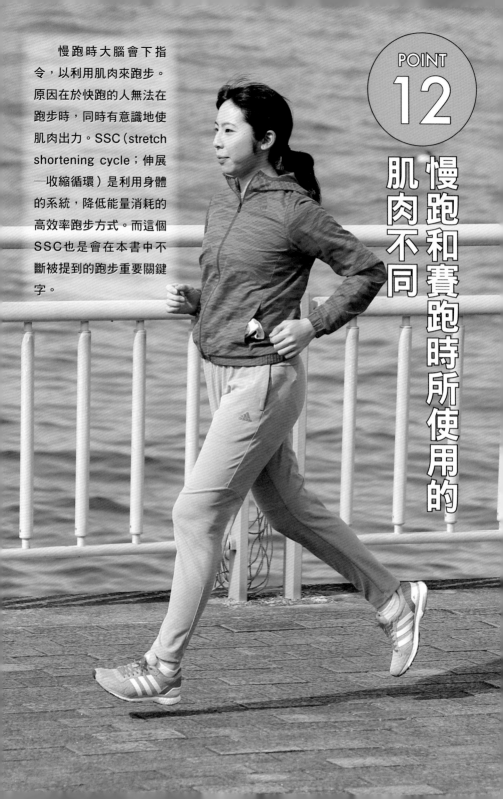

慢跑和賽跑時所使用的
肌肉不同

慢跑時大腦會下指令，以利用肌肉來跑步。原因在於快跑的人無法在跑步時，同時有意識地使肌肉出力。SSC（stretch shortening cycle；伸展—收縮循環）是利用身體的系統，降低能量消耗的高效率跑步方式。而這個SSC也是會在本書中不斷被提到的跑步重要關鍵字。

確認慢跑的姿勢

雖然慢跑疲累時容易讓身體往前倒，但還是盡量保持挺直的姿勢吧。由於頭部非常重，因此應保持在骨盆的正上方。這也是正確獲得地面反作用力的方法。

新手經常會出現「將雙腳往前後拉長＝增加步幅」這樣的錯誤認知。這樣會無法有效運用SSC，也沒辦法得到地面的反作用力。

SSC（伸展－收縮循環）的主要機制是什麼？

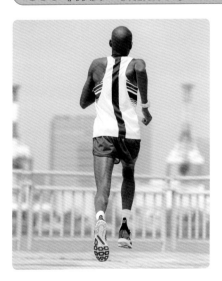

　　若肌肉同時伸展會造成斷裂，而身體具有為避免過度伸展而收縮的特性，稱為「牽張反射」。這種反射運動不會通過大腦，而是脊椎直接反射，所以比透過大腦的肌肉施力指令，使肌肉進行收縮再讓肌肉出力的時間更短，同時也能獲得比大腦發出指令更大的力量。最重要的是能量消耗也比一般的肌肉活動更少。因此透過SSC就能讓跑步更快速、不易疲累而且有效率。

Check

如果持續慢跑，可能會讓身體狀態遠離跑步的本質，也就是利用SSC的運動。如果能加快速度練跑，建議每週1～2次試著加速跑步。最初重複進行數次30～50m的短跑也沒關係。

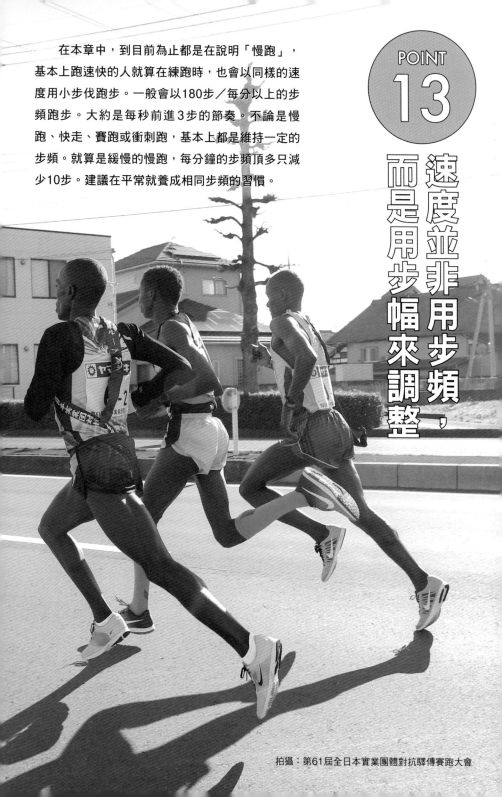

在本章中，到目前為止都是在說明「慢跑」，基本上跑速快的人就算在練跑時，也會以同樣的速度用小步伐跑步。一般會以180步／每分以上的步頻跑步。大約是每秒前進3步的節奏。不論是慢跑、快走、賽跑或衝刺跑，基本上都是維持一定的步頻。就算是緩慢的慢跑，每分鐘的步頻頂多只減少10步。建議在平常就養成相同步頻的習慣。

POINT
13

速度並非用步頻，
而是用步幅來調整

拍攝：第61屆全日本實業團體對抗驛傳賽跑大會

步幅會隨著速度加快而變寬

賽跑

快步走

慢跑

當速度加快時，會改變的就是步幅。當速度愈快，步幅也會隨之加寬。慢跑時的步幅僅有30～50cm，而破三程度的馬拉松好手，有些人可達到130～140cm。馬拉松的頂尖選手甚至能拉長至180～200cm。這是因為隨著速度上升，推蹬地面的力量也會隨之變強，使整個過程變得更加短暫所致。

這裡是觀念錯誤的重點

絕對不能刻意拉開步幅！

步幅的寬度是藉由此跑者的肌力，以及配合跑速的理想接地時間點而定。若只是刻意拉寬步幅，會延遲步頻而往下沉，不只是會變慢，也很容易引起耗氧量的增加，很快就會疲累。只要勤加練習，就能自然而然拉長步幅。一定能調整成適合自己的步幅，所以請絕對不要勉強拉開步幅。一般而言，感到稍微有點窄的步幅，不但能使步頻增加至最高，也是跑步經濟性最佳的狀態。

步頻一旦減少，就會使跑步的效率降低

尤其要注意在慢跑時，會因為支撐腳下沉或SSC的消失，而使步頻容易減少。反過來說，若無法保持步頻在180步／分鐘以上時，就沒辦法有效活用SSC。當然在賽跑的後半段也會出現如此情況。疲累後接地時間會變長，所以會使步頻下降。

Check

為了能提醒自己保持步頻，也建議用手機下載節拍器APP或是音樂，調整成180步／分鐘的節奏來聽，讓身體記住此節奏。當然也需要鍛鍊出能維持步頻的最基本肌肉持久力。順帶一提，我的步幅大約是185步／分鐘。

隨著跑步速度的變化，跑起來的感覺也會隨之改變。悠閒慢跑時，會明顯意識到推蹬地面，也會留意將著地的腳往上回轉。剪式分解動作訓練的概念也是如此，加快速度使雙腳回轉速度變快後，同時地面的反作用力就會隨之加大，腳部的動作也會變得更加明顯。而推蹬地面的感覺則會隨之消失，變成像是腳瞬間觸碰到地面的感覺。

一旦加快速度，跑步感覺也會隨之改變

隨著跑步的速度加快，腳部會從地面強力反彈

用最快速度跑步時，雙腳會藉由地面的反作用力而強力反彈。因此隨著速度加快時，「像是描繪半圓形般往上提，再回到前方」這樣的腳部感覺和意識也會隨之消失。在跑100m等短跑時，到達最快速度後就不需要再加速，只要抽掉力量，再將身體交給地面的反作用力即可。

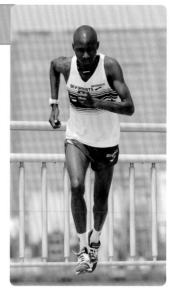

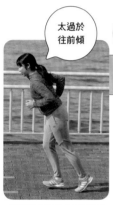

太過於往前傾

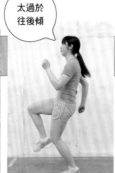

太過於往後傾

要注意慢跑時很容易使跑姿走樣！

如果只是不斷練習悠哉的慢跑，可能就會像左邊照片一樣，養成各種跑步的不良姿勢。因為很輕鬆，所以很容易就會帶入各種多餘的動作。偶爾也要藉由速度練習給予刺激，磨練出俐落的跑姿吧。

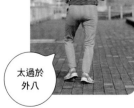

太過於外八

太過於內八

Check

反之，如果是不斷重複練習快跑，而且都只是跑短距離的話，身體就會無法習慣適合馬拉松的節能跑姿。最重要的是要試著練習各種距離和速度，找出自己不容易疲累的姿勢。

想減重的話就要長距離慢跑？

對於許多跑者都很有興趣的脂肪燃燒效果，也就是所謂的減重，到底「長時間慢跑」和「短時間高強度間歇訓練」，哪種效果比較好呢？

以前總是有人煞有其事地說「悠哉慢跑的燃脂效果比較好」。因為高強度的間歇訓練在短時間內就結束，因此很多人會認為燃脂效果較差。的確長時間持續輕鬆運動會比較有效。

然而高強度間歇訓練在運動過程中及運動後，仍會維持在稱為「亢進」的高能量代謝狀態，便能長時間發揮脂肪燃燒的效果。想必大家在激烈運動過後，靜下來仍然能感受到心跳數持續在較高的狀態。跑完步後脂肪不會立刻停止燃燒。結果長時間慢跑和短時間的高強度間歇訓練，便可能到相同的效果。

不過實際在考慮減重時，不論哪種都無法達到熱量消耗的效果。若要減少體脂肪，前提就是每天消耗的熱量，應該要比飲食攝取熱量還多。所以最有效的就是飲食限制。「都已經運動了，所以犒賞自己多吃一點、喝一杯也沒關係」，這種想法是沒辦法成功減重的。運動只能當作是熱量限制的加強部分。

在馬拉松大賽中，愈早到達終點的跑者有愈瘦的傾向，而愈晚的跑者則有較胖的傾向。若短距離快跑和長時間慢跑的瘦身效果相同，這兩種類型的體脂率應該也大致相同。但是速度愈慢的跑者所攝取的熱量較多，而速度愈快的跑者則愈節制，這是明確的事實。

第 **3** 章

理解唯一和地面 接觸到的 腳底動作

　　跑步時很重視全身的平衡感。然而就像飛機缺乏某個零件就會造成重大事故一樣，若身體某部分出現歪斜，就有可能會使整體帶來不良影響。因此本書中將會根據每個身體部分，說明正確的運動方式。對於跑者而言，最令人在意的想必是和地面接觸的腳底，以及容易受傷的腳踝。有關跑步姿勢方面，雖然建議盡量不要意識到手腳的末梢，但是由於許多人都會出現誤解，所以首先說明此部分。應該是由骨盆或大腿骨的基部，來帶動雙腳的末端。總是為腳跟或是阿基里斯腱疼痛煩惱的跑者，首先應矯正錯誤的著地方式和離地觀念。接著穿上合適尺寸的鞋子，並且試著將鞋帶綁鬆一點。最後再提高髖關節肌群的柔軟性，想必能解決大部分問題。

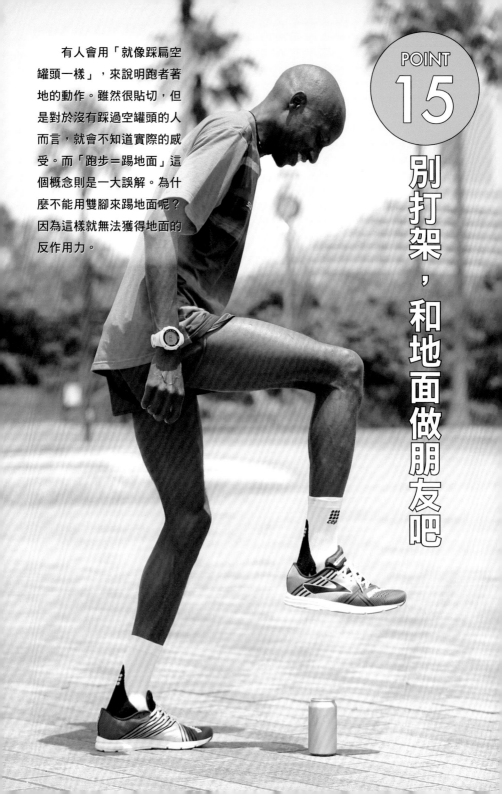

有人會用「就像踩扁空罐頭一樣」，來說明跑者著地的動作。雖然很貼切，但是對於沒有踩過空罐頭的人而言，就會不知道實際的感受。而「跑步＝踢地面」這個概念則是一大誤解。為什麼不能用雙腳來踢地面呢？因為這樣就無法獲得地面的反作用力。

POINT 15

別打架，和地面做朋友吧

如果沒有正確的接觸地面，就無法有效運用地面的反作用力

雖然棒球可用球棒大力敲擊，但是桌球這種輕巧的球類，或是保齡球這種較重的球類就不適合打擊回去。如果像是照片一樣，將排球換成網球大小的球會怎樣？如果羽毛球變成籃球又會怎樣？同樣的道理，跑步時若要得到適當的反作用力，重點就在於力道不大不小，恰到好處的接地觀念。

用錯誤跑姿著地是造成受傷的原因！

每當跑步時阿基里斯腱就會疼痛、腳底刺痛、膝蓋或腰部覺得不太對勁……。沒有比這些問題更鬱悶的了。雖然想要練習，但是又會因為這些疼痛而讓心情沮喪。其實大部分的疼痛，都是錯誤的接地觀念而引起。為了能享受有趣的跑步生活，首先學會正確的跑姿和接地觀念吧。

Check

有許多人在跑步時，都是因為太大力踢地面而造成腳踝受傷。並非出力踢地面，而是推蹬、觸碰地面。應記住適合自己體重和速度的施力方式。

著地的同時，腳部稍微往內壓

你也會誤解著地時，是腳部向地面垂直著地嗎？腳部會藉由「腳掌內旋（pronation）」，也就是將足弓往內旋，以「く」字往內壓來吸收著地衝擊。過去也有業者曾大肆宣傳過抑制腳掌內旋過度（over-pronation）的鞋子，使腳掌內旋背負著不良姿勢的名號，不過這其實是非常自然的動作。

腳部是由外側往內側壓的方式著地

腳著地時會先從外側開始。許多跑者會很在意他們的鞋底都是從腳跟外側開始磨損，其實這是很自然的情況。在跑步時，當腳部接觸地面後，就會將距骨當作支點，使腳踝倒向足弓那一側。

足弓的弓起處被壓平，以吸收地面的衝擊。市面上有各式各樣為了支撐足弓、避免被壓平的健康用具，不過那些幾乎都會阻礙自然的腳部動作。

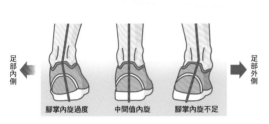

足部內側 ← | 腳掌內旋過度 | 中間值內旋 | 腳掌內旋不足 | → 足部外側

※要注意這樣的廣告。並非中間值腳掌內旋才是正確的。

來觀察Cyrus左腳內旋的瞬間吧！

著地前一刻受到大腿骨Q角度的影響，腳的外側會下降。

腳踝隨著著地而向內壓（內旋），以吸收衝擊。

Check

順帶一提，腳掌內旋不足或內旋過度，大多是先天或後天腳踝變形，導致站立時腳踝倒向內側或外側的狀態。這時候鞋子只會磨損其中一側。大部分的跑者極少出現如此情況。

常被誤解的前腳掌著地

聽聞「肯亞的頂尖選手都是用前腳掌著地（forefoot）或中足著地（middle foot）跑法」。於是愈來愈多跑者紛紛試著用腳尖著地。然而，若只是模仿著地位置便毫無意義，有許多人反而無法得到地面的反作用力，呈現出像是用腳尖點著地面跑的忍者跑法。頂尖選手並非「刻意不用腳跟著地」，而是接下來的動作非常迅速，所以使腳跟不會著地。

用腳尖著地？還是腳跟著地？

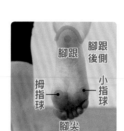

「在原地跳躍時是從足部前方著地，因此前腳掌著地是人體原本的構造」。雖然有人會這樣說，不過跑步並不是往正上方跳躍的動作。由於身體會前進，因此腳跟著地也不會覺得奇怪。

雖然原地跳躍的確是從腳尖著地沒錯……

雖然常聽人說前腳掌著地是用腳尖著地，嚴格來說這是誤解。實際上大多是從小指球著地。

沒有必要勉強矯正成前腳掌著地

這裡是觀念錯誤的重點

有些跑者在跑步時會刻意讓腳跟不著地，但是用腳跟著地並沒有不好。實際上也有很多腳跟著地的頂尖選手。當然其中也包含了肯亞選手。

Cyrus 即使慢跑或光腳跑都是腳跟著地！

雖然有些頂尖選手在跑步時，看起來腳跟沒有著地，但是接觸地面時間較長，而且速度也較慢的市民跑者若刻意模仿，在跑全馬時反而會對小腿、阿基里斯腱和足底筋膜帶來很大的負擔，甚至無法跑完全程。

Check

肯亞的頂尖選手使用前腳掌或中足著地跑步，是因為他們的髖關節大幅擺動，步幅較寬，再加上跑速也很快所致。只是模仿著地位置無法變快，還會容易受傷，因此應多加注意。

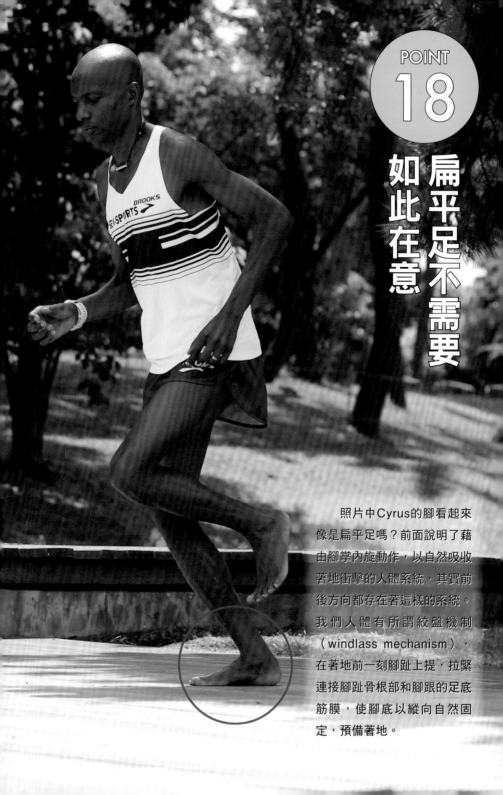

扁平足不需要
如此在意

照片中Cyrus的腳看起來
像是扁平足嗎？前面說明了藉
由腳掌內旋動作，以自然吸收
著地衝擊的人體系統，其實前
後方向都存在著這樣的系統。
我們人體有所謂絞盤機制
（windlass mechanism），
在著地前一刻腳趾上提，拉緊
連接腳趾骨根部和腳跟的足底
筋膜，使腳底以縱向自然固
定，預備著地。

觀察絞盤機制的原理

①著地前一刻

　　著地前一刻腳趾往上翹，拉緊連接腳趾骨根部和腳跟的足底筋膜，使腳底以縱向自然固定，準備著地。

②著地

　　著地後腳趾自然降落地面，緩和足底筋膜並使足弓延展開來，再藉由桁架（druss）機制吸收衝擊。此時筋膜也會藉由牽張反射作用，產生有如彈簧般的離地力量。

③離地前一刻

　　當腳底擺動，重心往前移動時，腳跟便會懸空使前腳掌彎曲。這時候足底筋膜會再次拉緊固定腳底，帶來離地時的彈性力量。

④離地

小心針對扁平足的牟利宣傳！

　　就算光著腳站立時被鞋店店員指出「你是扁平足呢」，也不需要慌張購買訂製的鞋墊或專用配件。如果腳趾往上抬時，能出現足弓就沒問題。就連奧運的頂尖選手中也有人是扁平足。

Check

和腳掌內旋一樣，絞盤機制也是會自然產生的動作。所以就算不去注意腳底也會自然固定。千萬別刻意固定前腳掌，或是用拇指踢地面。刻意固定腳底反而會讓小腿僵直，使用多餘的力氣而誘發受傷。

著地時將腳踝的拍打動作減到最小

在POINT18說明了腳趾往上提，以預備吸收著地衝擊的絞盤機制，不過也有許多跑者會出現「將腳踝大力往上抬，再加以著地」的拍打動作。雖然一定程度的拍打動作是在容許範圍內，但是若動作太大，反而會使著地衝擊過於強烈。

拍打動作是自然產生，千萬不能刻意提起腳踝

　　拍打動作是走路時也經常會出現的人體機能，所以不可以將腳踝往上大力抬起。本來腳部就會透過絞盤機制，使腳趾自然往上提，但是很多人平常穿皮鞋等鞋面較硬的鞋子時，造成腳趾無法移動，而養成腳踝自動往上抬的補償行為這種習慣。短跑或長跑的一流選手能夠控制這些動作，有效合併與地面的速度差，讓拍打動作消失。

過大的拍打動作也是造成受傷的原因……

　　加入拍打動作會慢一個節拍，導致著地的時機點延遲。腳步的回轉也會隨之變慢，甚至造成腳跟著地。

　　另外，每當著地時腳底就會敲打到地面，所以在全程馬拉松等長跑很容易引起腳底疼痛，甚至會使阿基里斯腱受傷，因此要特別注意。

Check

光是在跑步時，單腳所承受的重量就多達體重的3倍至5倍。所以更不能刻意用腳底拍打地面。應盡量讓雙腳小心且輕輕地接觸地面。

使用偏向前腳掌著地的
跑法時，從小指球開始幾乎
和腳底整體同時著地。若用
腳跟著地時，腳跟會在小指
球著地的前一瞬間先著地。
也有些教練會這樣指導：
「離地時用拇指球踢蹬地
面」，但是在著地時已經接
收了地面的反作用力，所以
就不需要再刻意用拇指球踢
蹬地面。

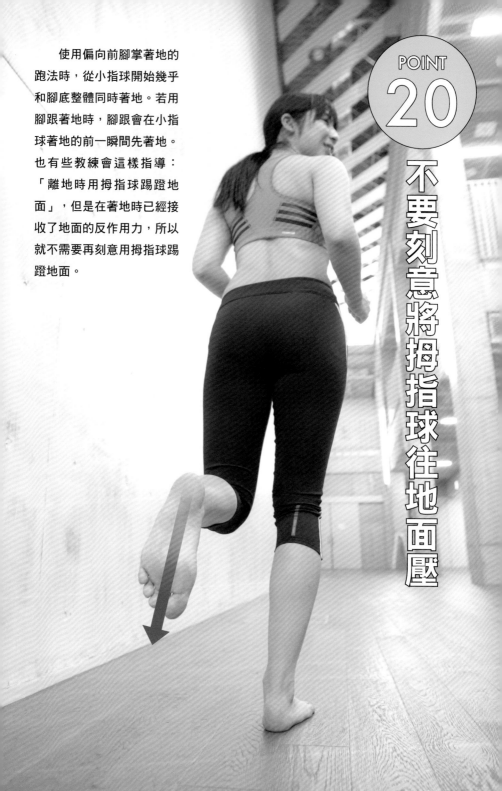

不要刻意將拇指球往地面壓

跑步時腳底的重心會呈現大蛇行

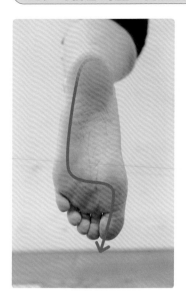

著地後腳底會往前後擺動，腳底也會出現從外側往內側壓入的複雜動作。這是因為受到大腿骨Q角度和骨盆動作影響的關係。結果人體的構造就會呈現出像左邊照片一樣的重心線，但是沒有必要去意識這條線。

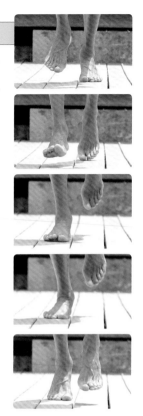

跑步時藉由瞬間接地，接收地面的反作用力

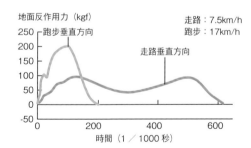

地面反作用力（kgf）

走路：7.5km/h
跑步：17km/h

跑步垂直方向

走路垂直方向

250
200
150
100
50
0
-50

0 200 400 600

時間（1／1000秒）

在體重60kg的狀態下，比較走路和跑步時垂直方向的推蹬力／《腳和鞋子的科學》日刊工業新聞社製作

這個圖表顯示的是走路時和跑步時的接地時間差，以及垂直方向的地面反作用力。跑步時的接地時間，比走路時少了約三分之一。走路時會出現腳跟著地，以及藉由拇指球按壓地面這兩個高點，但是跑步時幾乎只有一個高點。跑步並非擺動腳底以摩擦地面移動，最重要的應該要是接收地面的反作用力。既然已經從腳底整體獲得了地面反作用力，就不需要再用拇指球按壓地面。

Check

若太在意腳底或前腳掌等雙腳末端的動作，就有可能會呈現出生硬笨拙的跑姿。只要注意骨盆和體幹的動作，腳底也會自然而然呈現正確的動作。

有意識地讓腳底直接

著地和離地

雖然前面說明了腳底著地的腳掌內旋動作及絞盤機制，但是平常在跑步時並不需要去意識這些動作，因為這些都是人體自然的動作。就像刻意用拇指球踢蹬地面一樣，絕對不用去意識到腳掌內旋，或是刻意將腳趾往上提。只要腳底自然筆直著地，再輕輕往上離地即可。

著地時腳部會自然向外

　　腳掌會內旋著地，因此腳的方向會自然呈現向外，但是這時候也不用去意識這點，而刻意將腳尖朝外著地。因為就算腳尖筆直著地，腳踝部分的距骨也會往內壓而著地。並不是一開始就以外八姿勢著地。

　　另外離地時也是以腳底筆直離地的感覺即可。有許多跑者會刻意用拇指球踢地面，反而會使腳踝往外側扭轉離地。

腳部的外旋、內旋會和骨盆的動作連動

　　最重要的就是由骨盆帶動雙腳動作。因為這樣雙腳才會配合骨盆的動作，重複外旋和內旋的姿勢。

　　當膝蓋位於最前方時，就是從內旋轉換為外旋的時機點。因為骨盆的左右線也是在這時候轉換。

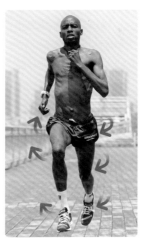 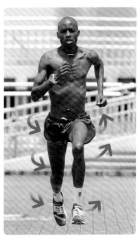

Check

若要有效率地跑步，重點在於由髖關節產生的SSC動力。首先要理解，像是用拇指球踢地面這種末端出力的足踝動作，是完全沒有必要的。只要留意腳底小心且輕輕地接觸地面就好。

你會「亞洲蹲」嗎？

在跑馬拉松的必要三要素中，改善跑姿能有效提升跑步經濟性。正確跑法的觀念非常重要，而影響跑步效率的另一個很大要素，就是小腿肌腱勁度（stiffness）的強度，也是隨著年齡增加的我最重視的部分。勁度也就是所謂的剛性。若能有效使用，跑步時將會非常輕鬆。在跑步前有一種以「伸展阿基里斯腱」為名義的伸展動作，但是這時候伸展的並非阿基里斯腱。肌腱幾乎無法伸縮，伸展時被拉長的是附著於阿基里斯腱上的腓腹肌，以及比目魚肌這兩個位於小腿肚的肌肉。就算鍛鍊阿基里斯腱的剛性也幾乎無法改變，肌腱勁度的重點在於構成小腿肚的腓腹肌及比目魚肌的剛性。

話說你有辦法亞洲蹲嗎？也就是腳跟著地、完全蹲下的姿勢。腳踝太硬的人不是往後倒，就是會讓腳跟懸空。無法亞洲蹲的人，在肌肉硬度部分大多具有「動作受限」或「機能衰退」等比較負面的印象。「唉，原來我的腳踝太僵硬了啊……」甚至有些人會產生如此自卑的想法。其實沒有必要這樣想。

像是日本的蹲式馬桶對於歐美人而言就會使用困難。腳踝僵硬其實和腳踝關節的可動域過於狹窄一樣，大多是由小腿肚的肌肉過於僵硬而無法伸展所引起。另外也有研究結果指出，肯亞人的腓腹肌短小而偏硬，因此腳踝的可動區域較狹窄。其實愈能亞洲蹲、小腿肚肌肉較長而且柔軟的人，代表在跑步時無法有效使用肌腱勁度，反而會有負面的作用。

配合地面的速度，
著地時就能
減緩膝蓋的衝擊

一旦開始加速跑步，地面就會以非常快的速度往後方推移。想像在健身房原地踩著跑步機的樣子會比較有概念。此時的重點在於沿著地面的推移，不論垂直方向或水平方向，相對於腳的速度都要以接近零的速度著地。著地時機點不能太快或是太慢。往前伸至前方的腳，若於距離身體最遠的位置著地，接觸地面時就會與跑步機跑帶相反的方向著地。步幅太寬會導致腳跟著地，伸展膝蓋而無法吸收衝擊，甚至使速度減慢。若要配合地面推移著地，自己的腳也必須要隨著往後移。雙腳的回轉軌道雖然看似無用，卻有助於往前推進。

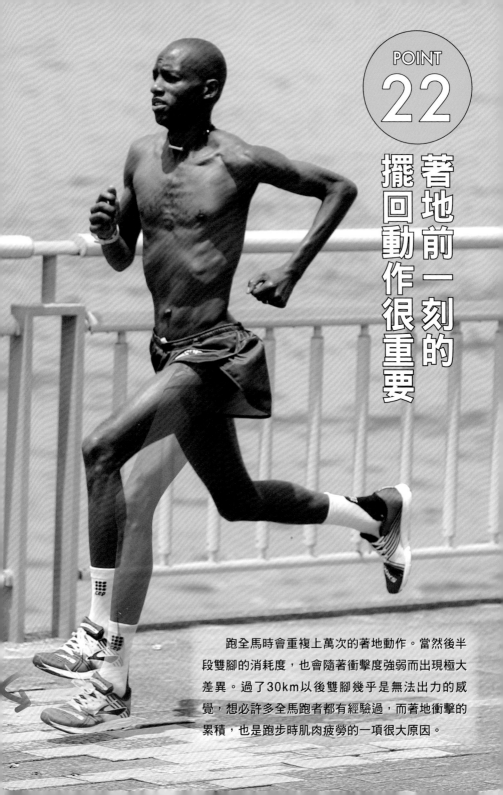

著地前一刻的擺回動作很重要

跑全馬時會重複上萬次的著地動作。當然後半段雙腳的消耗度,也會隨著衝擊度強弱而出現極大差異。過了30km以後雙腳幾乎是無法出力的感覺,想必許多全馬跑者都有經驗過,而著地衝擊的累積,也是跑步時肌肉疲勞的一項很大原因。

擺回動作有助於減弱著地衝擊

右圖是肯亞長跑選手的腳部軌跡示意圖。不論是短跑或長跑，腳部都會描繪出先往前擺動後再往回擺的軌跡，最後再著地。雖然乍看之下是多餘的軌跡，不過往回擺的動作能消除和地面的速度差，緩和著地衝擊，避免雙腳著地時造成傷害。

肯亞頂尖選手的接觸地面方式非常仔細而且巧妙。不會大力踢地面，腳落下時不會太大力、也不會大力擺動。就算用非常快的速度跑步，也能呈現出「輕盈著地」的樣子。

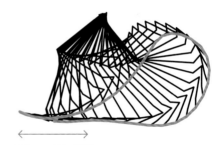

Y. Enomoto, M. Ae (2005)
A BIOMECHANICAL COMPARISON OF KENYAN AND JAPANESE ELITE LONG DISTANCE RUNNER'S TECHNIQUES.
Proceedings of ISB XXth Congress - ASB 29th Annual Meeting July 31 - August 5, Cleveland, Ohio

這裡是觀念錯誤的重點　不往回擺的前方著地會出現反效果！

雖然腳不往回擺的著地方式能拉長步幅，但是這樣就會使身體的重心產生偏離，很容易由腳跟的後緣著地，產生極大的踩煞車作用。

同時也會無法有效運用SSC，當然也沒辦法接收地面的反作用力。

不只是新手，很多跑者都有無法仔細處理「擺回動作」的傾向。

Check

尤其在下坡速度增加的時候，身體很容易因為彎曲而無法有效做出擺回動作，造成著地位置過前。跑步時出現明顯啪嗒啪嗒聲音的跑者，是因為膝蓋伸展而出現強烈的著地衝擊。在下坡時更要注意往上提回的動作（參閱POINT11）。

膝下往前伸時，不要有意識地去做B-skip動作

在短跑的訓練中，有種叫做「B-skip（彈跳提腿B）」的分解動作。也就是將腿往上提時，由膝蓋刻意迅速伸出再收回的動作。的確看起來和跑步時的動作一樣，不過肌肉的出力方式卻完全不同。前擺或回擺並不是刻意進行的動作。尤其在長距離跑步時，更不應該有如此概念。

停止大腿動作後，膝下自然會往前擺

以下圖表是調查在跑步中，髖關節肌群是如何使用的肌電圖。請注意藍色部分。當腳往前擺動時，大腿本來就會往上抬，因此會大量使用腸腰肌和大腿直肌。然而，實際上卻並非如此。透過彎曲肌結束大腿的上提動作後，若要將往前伸的膝蓋停住，會因為膕旁肌群等伸展肌，而產生伸展性的收縮情況。這時候膝下會因為大腿的煞車而不得不往前擺出。腳若刻意往前擺出，反而會產生多餘的肌肉出力。

絕對不可以將膝蓋以下的部位，刻意往前或往回擺。

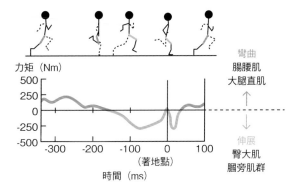

彎曲
腸腰肌
大腿直肌
↑
↓
伸展
臀大肌
膕旁肌群

力矩（Nm）

（著地點）

時間（ms）

根據〈髖關節的肌肉是如何運作〉／《短跑的肌肉活動模式》（2000、體育學研究45（2）馬場崇豪・和田幸洋・伊藤章）及電子教材〈運動生理機制〉（仰木裕嗣）製作而成

腿部運動和這個的原理一樣

橫澤小姐手中擺動的是塑膠CD盒。手抓著CD盒左右擺動，接著突然停止，會讓下半部往前擺動。在物理學稱之為慣性法則。因此停止大腿就能讓膝蓋下方自然往前擺。

Check

若想實際感受腳往前擺時肌肉是如何使用的話，可以摸著腿內側走路看看。從著地前就能感覺到膕旁肌群開始拉緊。這時候肌肉的動作並不是刻意往前擺，而是要停止往前擺的膝下部分。

不要在膝蓋伸直的狀態下著地

由於頂尖短跑選手的剪式動作俐落，因此著地時膝蓋看起來幾乎沒有彎曲。而有些長跑的教學書籍中，也會寫著「因為會使用大腿四頭肌等腿部肌肉，所以跑步時不要彎曲膝蓋」。然而長距離跑步時，每一位頂尖選手幾乎都會彎曲膝蓋跑步。因此試著有效利用膝蓋的緩衝和彈性吧。

跑步時經常彎曲膝蓋！

膝蓋
在彎曲的
狀態下
不斷回轉

　　膝蓋彎曲著地時，會藉由著地衝擊而讓膝蓋更加彎曲。接著在離地時，會從髖關節推出地面時準備伸展，最後會在前方被大力擺回，因此腿部其實都是在膝蓋彎曲的狀態下回轉。

　　若刻意固定膝蓋，或是為了踢蹬地面而伸展的話，反而無法從地面得到最大的反作用力。為了對應著地衝擊，就算不刻意僵直膝蓋，在著地的瞬間膝蓋也會自然彎曲。而這個自然彎曲非常重要，能接收由地面而來的反作用力。接著要呈現不施力的放鬆狀態，腿部才能快速回轉。

膝蓋過於彎曲也不行

　　弓箭步（跨步）是一種將某側大腿往前伸，再將身體往下壓的肌肉訓練項目。就和此動作一樣，跑步時膝蓋若彎曲過深，就會因為使用到大腿四頭肌和臀大肌而感到疲累。因此要注意膝蓋別彎曲過深。有許多刻意拉寬步幅、步頻過慢或是體重較重的跑者，都會出現類似情況。

深屈膝蓋的弓箭步動作

做看看吧！用固定的節奏原地跳

　　膝蓋到底要多彎，才能最有效率地獲得地面的反作用力呢？這時候可藉由原地跳躍（原地往上跳躍的動作）來抓住感覺。訣竅是跳躍節奏保持在180步／分鐘以上。

　　速度愈慢的跑者，膝蓋或腳踝的伸展角度差異也就會愈大。速度快的跑者其推壓地面（伸展）和吸收地面衝擊（彎曲）的力量彼此均衡，因而膝蓋和腳踝的角度幾乎差不多。

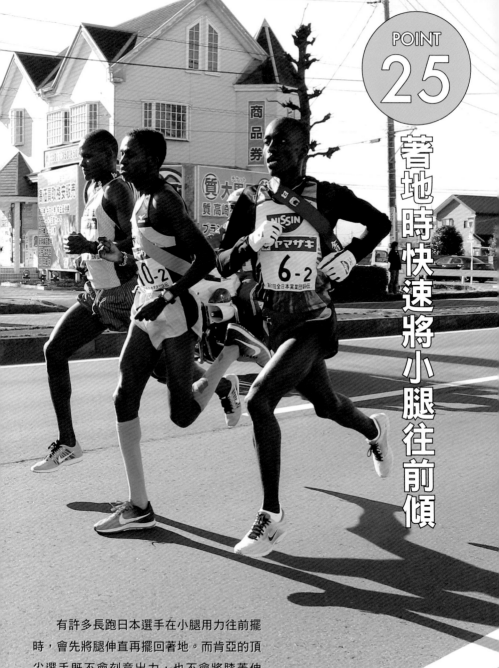

著地時快速將小腿往前傾

有許多長跑日本選手在小腿用力往前擺
時，會先將腿伸直再擺回著地。而肯亞的頂
尖選手既不會刻意出力，也不會將膝蓋伸
直。由於腿部自然往前擺時，就會讓小腿前
傾著地，因此重心的轉移也非常迅速。

拍攝：第61屆全日本實業團體對抗驛傳賽跑大會

小腿前傾的跑法→俐落不多餘的跑法

　　藉由小腿前傾，可更有效率地使用屬於加速肌的膕旁肌群和臀大肌。另外將小腿往前傾，也能幫助減少多餘的跳躍，使腿部往水平方向回轉，抑制上下移動。

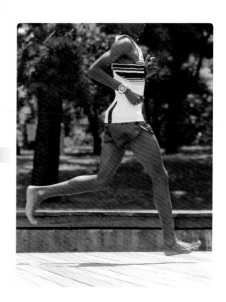
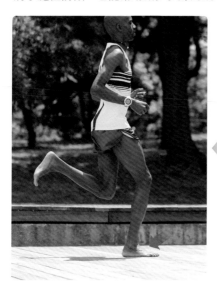

小腿後傾的跑法→會讓腿部回轉變慢！

　　若著地時小腿往後傾，會讓屬於煞車肌的大腿四頭肌和前脛肌，為了吸收著地衝擊而大幅活動。另外著地時若小腿往後傾，也會變成從後腳跟著地，因而減慢腿部的回轉。

Check

如果太在意小腿往前傾，反而會出現刻意控制末端動作的傾向。最重要的就是膝蓋不要出力，直接往下方落地，轉換身體的重心，接著再放鬆力道即可。若刻意將腳擺出，就會因為出力而讓膝蓋像被鎖住般伸直，使膝蓋下方跑出多餘的軌跡。

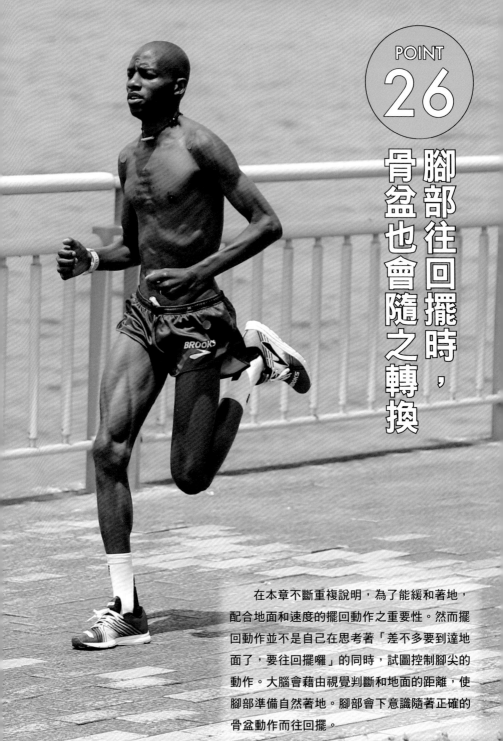

腳部往回擺時，骨盆也會隨之轉換

在本章不斷重複說明，為了能緩和著地，配合地面和速度的擺回動作之重要性。然而擺回動作並不是自己在思考著「差不多要到達地面了，要往回擺囉」的同時，試圖控制腳尖的動作。大腦會藉由視覺判斷和地面的距離，使腳部準備自然著地。腳部會下意識隨著正確的骨盆動作而往回擺。

骨盆的左右運動與腳的動作為連動關係

①右側的上肢帶（肩胛骨、鎖骨）和右骨盆往前，上半身的右側線往前進。右騰空腳也隨著開始往前擺。

②在右騰空腳的膝蓋往前伸時，左側上肢帶和左骨盆所形成的體幹左側線開始往前帶。因此骨盆右側停止往前，右腳的膝下往前擺的同時，開始準備形成往回擺的軌跡。

③右腳往回擺，沿著地面往後準備著地。體幹左側線完全推出，接著左騰空腳開始往前擺。也就是腿部比骨盆慢了一拍往前送。

④接著在左騰空腳的膝蓋往前伸時，右側上肢帶和右骨盆所形成的體幹右側線開始往前帶。因此骨盆左側停止往前，左腳的膝下往前擺的同時，開始準備形成往回擺的軌跡。

※跑者的感覺即為POINT 06說明的內容。

\ 由上方觀察橫澤小姐的跑姿！ /

Check

想必看過這一連串的動作就能理解，跑步時只要正確擺動骨盆，末端的腳就能呈現正確的擺回動作。但若只意識著末端的腳，就會呈現極為不自然的動作。

膝蓋反覆受傷，也是跑者煩惱的根源。其實只要修正著地位置，以及加強能成為緩衝的肌肉，大部分都能改善。不過膝蓋著地時若偏離而往內壓過深，膝蓋下方反而會往外側擺出，因而引起膝蓋扭傷，所以應多加小心。

膝蓋不安定的跑者雙腳容易往外開

並非呈現外八字

肌肉訓練時膝蓋往外開會比較安定

在肌肉訓練的項目「深蹲」中，若伸展腿部時膝蓋和腳踝往相同方向打開，就能使膝蓋更加安定。雖然有些人會覺得膝蓋往內會比較好施力，但是要注意很容易拉到韌帶。弓箭步練習時也應避免膝蓋向內，建議伸直或稍微往外張。

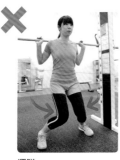
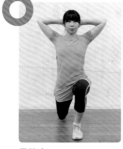
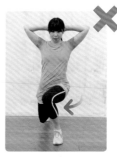

深蹲　　　　　　　弓箭步

膝蓋向內、腳部向外的跑法絕對NG！

最不正確的跑法就是膝蓋往內壓，腳踝向外的「Knee in Toe out」狀態。有不少人一旦疲累，就會以這種姿勢走路或跑步。骨盆沒有確實動作的人，也很容易出現此種狀態。

藉由肌肉訓練強化膝蓋緩衝機能

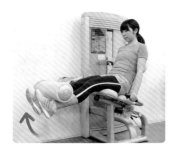

比起吃營養品或貼痠痛貼布，肌肉訓練更能有效防止膝蓋疼痛。藉由強化膝蓋周圍的肌群，就能有效加強膝蓋的緩衝機能。建議使用腿伸屈機（leg extension）來訓練。比深蹲更能集中鍛鍊到幫助安定膝蓋的大腿四頭肌之一，股內側肌（Vastus Medialis）。

Check

和腳踝的內旋動作一樣，膝蓋也會藉由內旋來吸收著地衝擊。意即向內側下壓著地是非常自然的動作。不過這時候就不能刻意再將膝蓋往內壓。抱著稍微伸展膝蓋的感覺，可藉此讓大腿四頭肌出力，進而防止膝蓋扭傷。

改善跑步節能效率的建議

肌肉活動並不會改變肌腱的長度，而是藉由收縮肌肉來使關節活動。然而在跑步著地時，小腿肚的肌肉會因為阿基里斯腱而瞬間僵硬，而引起阿基里斯腱伸縮的現象。這和有效利用透過SSC帶來的彈性動力有關。SSC中強力而且能快速伸展的肌肉和肌腱，能藉由彈性動力及肌肉的伸展反射作用，讓一般的肌肉活動更瞬間且強力地發揮。有研究報告指出，在腓腹肌和阿基里斯腱伸展中，肌腱的伸展就占了70％。而所消耗的能量也比較少。也就是能輕鬆跑步的魔法系統。由於新手跑者還無法有效運用，所以總是會將沉重的腿部往前帶，用肌肉推蹬地面跑步並且想著「好累啊、好痛苦。要怎樣才能像別人那樣跑呢？」最後甚至放棄跑步。

「將小腿肚的肌肉練硬一點」。如果這樣寫的話，「原來如此，只要練硬就好了啊！」想必有人會如此貿然斷定，但是跑步並不需要追求肌肉發達，也就是所謂的倒三角形身材。的確肌肉截面積愈大，肌力就會愈高。而肌肉長度愈長，收縮速度也會隨之加快。但是肌肉的大小和長度的優勢，只適用於肌肉主動出力的時候。並無法對於著地衝擊這種瞬間的伸展收縮反應產生作用，而且還會讓膝蓋下方變重，反而更不利於跑步。

膝蓋下方較長、腓腹肌較短的人也許會感到開心。肯亞人等非洲選手的小腿肚也是細小而硬。除了難以變形之外，由於阿基里斯腱較長，因此能有效利用彈性動力。他們幾乎不太使用小腿肚的肌肉收縮，主要是藉由阿基里斯腱的彈性來跑步。

第 **5** 章

磨練可以提升腿部回轉效率的預測感覺

　　步幅和步頻具有相關性，若將注意力放在延長步幅，就會讓腿部回轉產生延遲，而讓步頻變慢。相對地若過於意識著去提升步頻，就會變成小步跑而縮短步幅。因此在本書並不會刻意區分成步頻或步幅跑法。基本上速度快的跑者，其步頻和步幅都傾向具有高水準。

　　為了能使SSC發揮至極致，其中之一的基準就是保持180步／分鐘的步頻。步頻原本就偏高的跑者不妨認為「自己其實是有跑步天分的」。在練習長跑時會被說「再提高一點步頻！」，但是卻沒有人會說「再增加一點步幅！」。另外若要加速腿部的回轉，就必須擁有能夠預想腿部接下來動作的「預測感覺」。

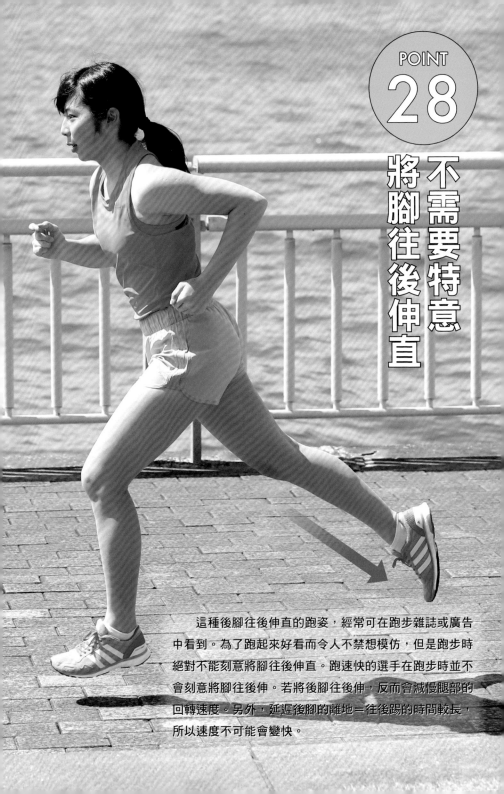

不需要特意
將腳往後伸直

這種後腳往後伸直的跑姿，經常可在跑步雜誌或廣告
中看到。為了跑起來好看而令人不禁想模仿，但是跑步時
絕對不能刻意將腳往後伸直。跑速快的選手在跑步時並不
會刻意將腳往後伸。若將後腳往後伸，反而會減慢腿部的
回轉速度。另外，延遲後腳的離地＝往後踢的時間較長，
所以速度不可能會變快。

重點在於腳踝不要出多餘的力氣

若跑步時刻意將腳往後踢出，就會使腳踝等末梢處用到多餘的力氣，好不容易由關節周圍產生的SSC動力，會變得無法有效傳遞至地面，所以腳踝完全不需要出力。Cyrus的腳踝就幾乎沒有出力，也沒有使用到膝蓋以下的肌肉，所以不會將腳踝往後踢。因此腳踝的角度大多維持在90度。

跑步時若刻意伸展腸腰肌，將會無法成為推進力

試著去意識肌肉吧。離地時骨盆左右交替，腳部也開始往前擺。若在這時候將腸腰肌往後伸展，時機會稍嫌太晚，而無法成為往前的推進力。腸腰肌並不會因為大力伸展而強力收縮。為了能讓往後伸的腳部快速往前擺回，這時候需要身體發揮強力的伸展收縮性。而肌肉所發揮的作用是收縮，若刻意伸展便毫無意義。

Check

正確的跑步感覺，是在著地衝擊而使膝蓋彎曲的狀態下，將往後擺的腳部往前帶回的這個意識而已。也就是在跑步的過程中，都不應該有刻意將膝蓋往後擺的想法。

對於腸腰肌的各種誤解

　　肯亞頂尖選手的髖關節肌群強而有力，而且在離地後會迅速將腳部往後伸。因此會有人說「將腳部往後伸並伸展腸腰肌，可讓腳部藉由反作用力迅速往前擺動」，其實這是一大誤解。肌肉並不是像橡膠或彈簧般，具有大力伸展後迅速收縮的特性。

比起將腳部往後伸，更應該意識著立刻往回擺

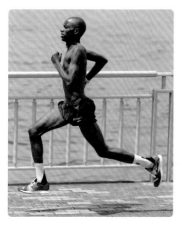

　　ＳＳＣ的動作雖然說是「伸展—收縮循環」，但是卻不用刻意伸展。頂多只是縮短性收縮（使出收縮力），也就是只要抱持在著地後立刻將腳往前擺回的想法即可。在進行稱為「臂彎舉（arm curl）」的肌肉訓練時，並不是手肘愈伸展，就能愈增加舉啞鈴的力量，這裡也是同樣的道理。若關節的角度張太開，反而會要使用更多力氣來收縮。只要速度加快，髖關節就會隨之大力伸展，所以不需要刻意將腳部往後伸。

該什麼時候伸展腸腰肌？

　　伸展腸腰肌的時機，應該要在騰空腳往前擺動的前半段進行。由於腸腰肌屬於深層肌肉（inner muscle），所以無法使出強大的力道，頂多只是某個時機點的瞬間力量。髖關節群主要的彎曲肌為腸腰肌和大腿直肌，而其中差異以外觀而言，若主要使用屬於單關節肌的腸腰肌時，膝蓋下方就會無法伸展，像右側照片中Cyrus的左腳一樣往上彈。膝下會在折起後往前伸。

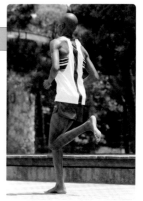

　　另一方面，主要使用大腿直肌時，在擺動的後半段腳部能像是抬腿般往上擺。大腿直肌屬於外層肌肉（outer muscle），因此是適合維持大力道的肌肉。另外，大腿直肌也和膝蓋下方脛骨的二關節肌連接，所以可連同膝蓋下方一起往前擺。

Check

跑步時若有意識到POINT11說明的「往上開始回轉」概念，就會容易使用到腸腰肌。若刻意將腳部像是鐘擺一樣在下方擺盪，就會容易使用到大腿直肌，而讓腳部的擺動軌道呈現在較低的位置。

長距離跑者的腸腰肌並沒有如此發達

調查短跑選手的MRI（磁力共振成像）後，從軀體的橫切面影像會發現，腸腰肌之一的大腰肌極為發達。這使得腸腰肌成為跑步時備受重視的肌肉，不過其實長跑選手的腸腰肌並沒有如此發達。原因在於大腰肌只會在彎腰鞠躬時使用。在短跑時，從起跑姿勢到加速階段都會維持向前傾的姿勢，所以短跑選手的腸腰肌較發達。而在幾乎都維持等速，且上半身不太會前傾的長跑中，頂多只是用腸腰肌將腳跨出的程度而已。

觀察短跑選手的腸腰肌……

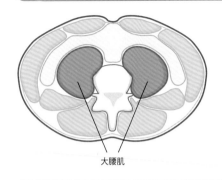

大腰肌

將曾經是100m世界紀錄保持者——阿薩法・鮑威爾（Asafa Powell）的軀體剖面進行CT掃描後，發現軀體的中央呈現出極為發達的肌肉。也就是大腰肌。調查日本的短跑選手後，也發現其大腰肌比一般人還要發達。由此可知快跑時會使用大量的腸腰肌。

人為什麼能夠長時間走路？

　　若要做30分鐘的伏地挺身，會因為肌肉疲勞而無法持續下去吧？同樣使用大量肌肉的深蹲，恐怕也很難持續30分鐘。不過人卻能持續30分鐘輕鬆走路。這是因為長時間走路時，並沒有用到太多肌肉的緣故。長時間的移動，對於動物而言是存活的必要能力。其肌肉活動也會比起其他動作更輕鬆。藉由腸腰肌的小幅度收縮，讓髖關節和膝蓋像是兩條鐘擺般，將腳部往前擺，因此人體才能長時間持續行走。

其實馬拉松也不太使用腸腰肌

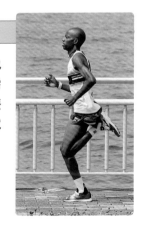

　　盡量不要使用肌肉，這是人類移動的奧義。跑步時也是使用雙重鐘擺運動讓腳部往前擺，所以腸腰肌幾乎不需要出力，頂多只是用於某個時機點的肌肉。那到底該怎麼使用腸腰肌呢？首先是有意識地往正下方著地。第二個就是著地後應立刻往前擺回。不需要刻意將腳部往後伸。

Check

也許腸腰肌信徒們還是會半信半疑，但目前未曾出現過因為跑馬拉松而使腸腰肌疲痛的案例。如果腸腰肌是對擺動腳部來說如此重要的肌肉，抵達終點時應該會有很多人按著肚子叫痛吧？

跑步新手和好手的差異在於接地時間

　　許多市民跑者的跑姿整體幅度都較小。雙腳前後寬幅窄，腳部則在較低的位置前後小幅擺動。而速度愈快的跑者，其雙腳前後擺動的距離則較寬，不過也沒有消耗多餘的能量，反而跑起來非常輕鬆。這是因為一旦成為好手，接觸地面的時間就會縮短。

跑步新手會使用多餘的肌肉跑步

許多研究會比較市民跑者和頂尖選手的肌肉，顯示結果發現市民跑者的肌力較頂尖選手佳。也就是說頂尖選手速度快的原因「並非來自於肌肉」。新手跑者的共通點，就是無法藉由身體的軸心來接收地面的反作用力，前後左右上下明顯偏離，接地時間長，也就是跑步經濟性較差。

這裡是觀念錯誤的重點

「大步跑＝會變快」是一大誤解！

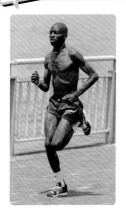

跑速快的跑者，會使用SSC於瞬間將牽引力傳遞至地面。而程度愈高的跑者，和地面的接地時間也會愈短，這是因為能夠在瞬間「砰」地強力推蹬地面的關係。希望讀者別誤解，並非「刻意跑出大幅度就能變快」，而是「能大力推蹬地面，所以其他部分只要放鬆跑就能加大幅度」。看到跑速快的跑者後腳大力往上彈而想模仿，也不會因此變快。他們是因為跑速快的關係，才能讓放鬆（抽掉力量）的腿大幅往上彈。

跑步好手的接地時間有較短的傾向

並不是腳部持續往後踢，就能一直將牽引力傳遞至地面。愈是頂尖的跑者，就愈不會像是將腳部往後伸展般後踢。雖然「接地時間短＝會變快」並不是完全成立的方程式，不過的確有相關性。

Check

若刻意將腳部往後踢，有可能會勉強伸展阿基里斯腱或足底筋膜，而造成傷害。而離地時間過慢，則是會延遲腿部的回轉。

腳跟會往臀部提是兩腿交替速度的關係

相信大家都有看過頂尖選手在跑步時，膝蓋以下往上彈到腳踝甚至要接觸到臀部的跑姿。這樣的跑姿包含了兩個要素。其一是跑步的速度，當然速度太慢的話，後腳就沒辦法往上抬得如此高。另一個其實也是速度，就是大腿往前擺回的交替（turn over）速度愈快的人，就愈能往上彈。前提是膝蓋以下完全沒有出力，也就是並非刻意將膝蓋以下往後抬的意思。

速度愈快的跑者，愈不使用膕旁肌群？

　　雖然膝蓋的彎曲肌為膕旁肌群，但是就算想刻意將小腿往上抬而使用膕旁肌群，也不會讓速度變快。因為速度快的跑者在後腳往上抬時，完全沒有使用到膕旁肌群。

　　若將離地後的騰空腳迅速往前擺回時，膝蓋以下就會自然而然往後彈。在物理學稱之為慣性作用。

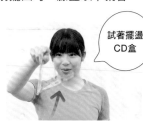

試著擺盪CD盒

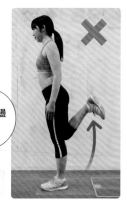

不要用腳底踢地面

　　在腳部離地後，才開始將腳部往前擺回交替已經太慢。速度快的跑者在離地前就開始轉換骨盆方向，其腳底也不會刻意踢地面。

\ 確認Cyrus的分解動作！ /

 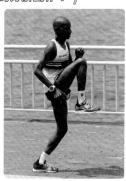

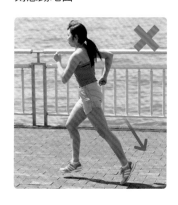

　　觀察Cyrus的分解動作，會發現許多往前側上抬的反覆動作，卻幾乎沒有往後上抬的動作。由此可知並不是往後踢出，而是要強烈意識去將腿部往前擺。

Check

將腳往後彈起的動作，會啟動腸腰肌而將大腿往前方帶動。如果是覺得往後彈起的姿勢很帥，而刻意使用膕旁肌群，於膝下施力並往上抬，也不會因此讓速度變快。

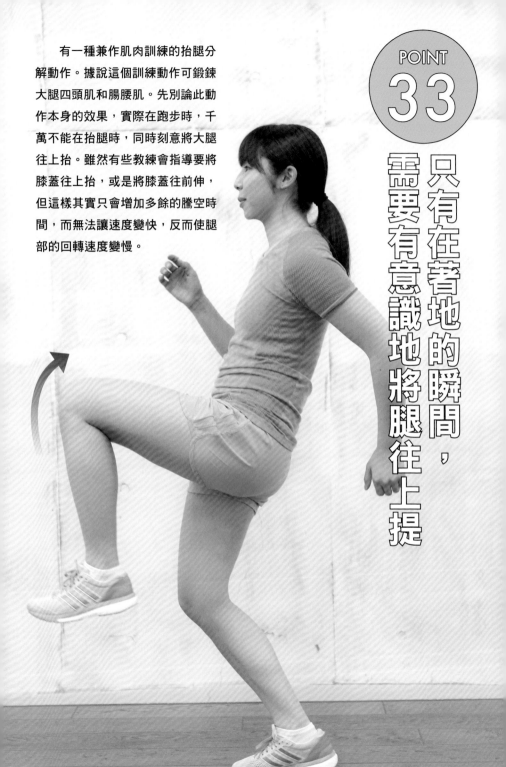

有一種兼作肌肉訓練的抬腿分解動作。據說這個訓練動作可鍛鍊大腿四頭肌和腸腰肌。先別論此動作本身的效果，實際在跑步時，千萬不能在抬腿時，同時刻意將大腿往上抬。雖然有些教練會指導要將膝蓋往上抬，或是將膝蓋往前伸，但這樣其實只會增加多餘的騰空時間，而無法讓速度變快，反而使腿部的回轉速度變慢。

只有在著地的瞬間，需要有意識地將腿往上提

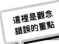
這裡是觀念
錯誤的重點

膝蓋往上的時候再抬腿也會太慢

再確認一次於POINT23提過的圖表吧，請注意紅色部分。屬於髖關節彎曲肌的腸腰肌和大腿直肌，會在身體位於後側時活動。在膝蓋往前伸的時機點，若要刻意將腿往上抬而使大腿四頭肌持續出力，就是錯誤的跑姿。

彎曲
腸腰肌
大腿直肌
↑
↓
伸展
臀大肌
膕旁肌群

力矩（Nm）
500
250
0
-250
-500
-300　-200　-100　0　100
（著地點）
時間（ms）

② ①

根據〈髖關節的肌肉是如何運作〉／《短跑的肌肉活動模式》（2000、體育學研究45（2）馬場崇豪・和田幸洋・伊藤章）及電子教材〈運動生理機制〉（仰木裕嗣）製作而成

可將左側的圖表搭配Cyrus的照片來看。右腿準備上抬的時機點，是右腳著地後重心轉移的時候①。接著彎曲力量最大的時機點，則是右腳剛離地的時候②。也就是說，像是右頁般膝蓋提高時，才開始將腿往上抬則會太慢。

「將腿往上提高＝跑得更快」是錯誤觀念

跑速慢的選手，由於會在錯誤的時機點刻意將腿往上抬，所以會使雙腿的回轉產生多餘的軌跡。「因為將膝蓋提高，因此可藉由落下的高度產生動力，以加快速度」這種觀念可說是大錯特錯。最重要的是，騰空的腳要盡量迅速往前回轉，使其回到地面。

Check

跑步時試著去意識讓「著地後的腳部盡快回到地面」吧。在這個時間點才能發揮出肌肉訓練的抬腿效果。另外比起慢跑，對於快跑會更有效果。

先意識到下一步動作

　　雖然前面說絕對不能刻意抬腿或是將膝蓋
下方往後彈起，不過這只是為了避免時機點錯
誤而已。其實抬腿意識或小腿往後彈起，只要
時機點對的話就會變得很有意義。訣竅就在於
「預測感覺」。腦中先意識到下一步動作，就
能跟得上跑步的時機點。

抬腿的最佳時機點是？

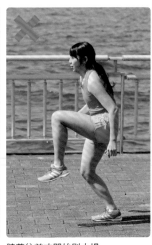

膝蓋往前才開始要抬腿，就會出現多餘的跑步軌跡。著地後重心轉移時要保持預測感覺，並且在瞬間進行此動作。如此一來就能有效刺激腸腰肌，讓膝蓋迅速往前進（和POINT 11相同道理）。

重心轉移的時候最佳　　膝蓋往前才開始則太慢

兩腿交替的最佳時機點是？

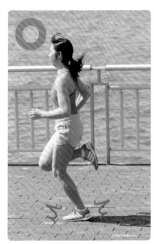
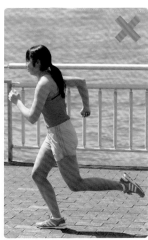

雖然前面提到小腿往後彈起時，重點在於大腿的交替速度要快，不過如果在離地後才「好，往前擺回囉！」地出力同樣太慢。交替的時機點，應該要在著地後重心轉移的瞬間進行。這時候若抱著強力往前擺回的感覺，就能讓膝蓋下方大幅往上彈。當然前提是膝蓋和腳踝不能出力。

重心轉移的時候最佳　　離地後才開始則太慢

Check

也就是說，從接地瞬間到身體重心轉移這段期間的肌肉活動，對於跑步而言非常重要。藉由預測感覺加快每個動作，避免呈現出笨拙的跑姿，運用它就能提升跑步的整體表現。

雖然霜降牛肉很美味⋯⋯

我們這些一般市民跑者如果想要訓練小腿肚的肌腱勁度（剛性）時，應該怎麼做才好呢？首先就是擁有正確的跑步觀念。腓腹肌及比目魚肌主要是活動腳踝的肌肉，因此只有在跑步時踢腳踝，才會降低肌腱勁度的效率。接著就是進行基礎的肌肉訓練。改善SSC（伸展─收縮循環）的訓練中，增強式訓練（plyometric training）便是其中一例。簡單來說就是反覆跳躍。像是反彈跳（rebound jump）或是單腳跳等，下雨時也可以在屋簷下進行，是不占空間和時間的簡單訓練。另一方面，此動作是以伸展性肌肉收縮的急減速，再藉由收縮性肌肉收縮急加速的肌肉活動為基本，實際上對於肌肉或肌腱的負荷比看起來要更高。

尤其是進入中高年後才開始跑步的人，雖然學生時代參加過運動社團，但是久未運動的人千萬別因為「以前可是有練過的！」而拚命練習，有可能會因此而受傷。增強式類型的訓練，建議在草地或泥土道路上進行。不僅能降低受傷的危險性，在地面柔軟的地方進行訓練，更能有效提升肌腱勁度。當然如果在平常的跑步中，能將越野跑加入訓練菜單是最好。

和年輕人相較之下，中高年者的肌肉在靜態及收縮狀態下，肌肉的硬度都會比較低。原因在於隨著年齡增加，肌肉內的脂肪和結締組織，也就是和收縮無關的物質會增加。請試著想像牛肉的紅肉和脂肪。年輕人體內只有肌肉纖維粗且強韌，以及充滿彈力的紅肉，相較之下中高年者的肌肉軟塌而且帶有脂肪，因此肌腱勁度的效率也會顯著降低。

首先應藉由基礎的肌肉訓練，充分提升神經和肌肉機能的潛力，再開始進行增強式訓練或快跑，才能兼具安全性和效果性。雖然壽喜燒或牛排要吃脂肪較多的霜降牛肉，但是跑步還是要結實的紅肉較為理想。

第 6 章

藉由使用
髖關節肌群的
SSC
獲得彈性動力

　　來進一步理解本書中不斷出現的SSC這個關鍵字吧。SSC是Stretch Shortening Cycle（伸展－收縮循環）的略稱，是指肌肉迅速伸展收縮後的縮短性肌肉活動。雖然主要的機制是伸展反射，但是也會對於肌腱彈性動力的累積和利用、預備緊張、高爾肌腱反射，產生複合性的控制機制。大多數的運動都會充分發揮SSC，當然跑步也不例外。然而許多跑步新手沒辦法藉由身體的軸心，有效接收地面的反作用力，而浪費了大量的彈性動力。說到「身體的彈簧」，有些人會認為是「小腿肚的肌肉」，這其實是錯誤的。肯亞的頂尖選手反而不太使用小腿肚的肌肉。而是使用臀大肌、膕旁肌群、腸腰肌等23種肌肉組成的髖關節肌群，發揮強大的SSC動力，讓跑步效率大幅提升。

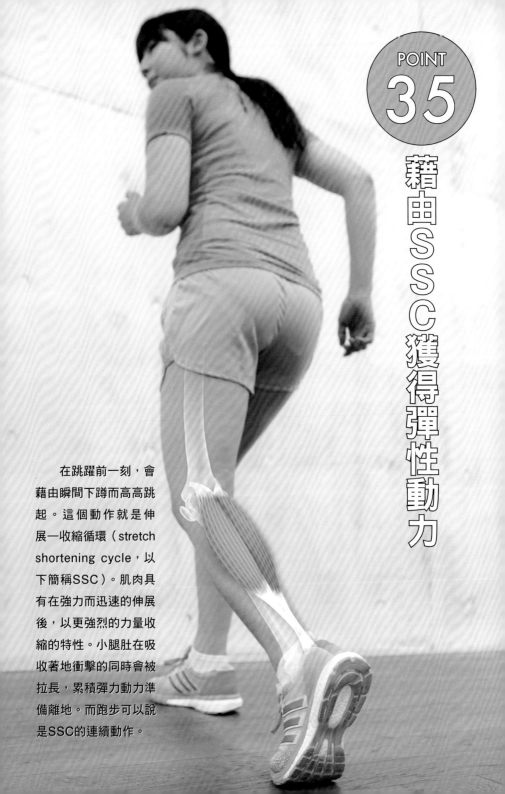

藉由SSC獲得彈性動力

在跳躍前一刻，會藉由瞬間下蹲而高高跳起。這個動作就是伸展－收縮循環（stretch shortening cycle，以下簡稱SSC）。肌肉具有在強力而迅速的伸展後，以更強烈的力量收縮的特性。小腿肚在吸收著地衝擊的同時會被拉長，累積彈力動力準備離地。而跑步可以說是SSC的連續動作。

活用SSC的肌肉和肌腱機制

一般的肌肉活動（縮短性收縮），多使用於肌肉柔和收縮的時候，也就是肌腱保持在僵硬的狀態。而SSC的肌肉會變硬，肌腱則是會像彈簧般活動。

跳躍能力愈強的動物，腿部前端愈細長

蚱蜢或是袋鼠等跳躍力極佳的動物，牠們的前腳都是細而長。肯亞選手的膝蓋以下也是非常細長，再加上小腿肚的肌肉較小，硬度也比肌腱還要硬。另外阿基里斯腱也較長，所以將膝蓋以下當作彈簧使用，具有能有效運用SSC的身體特徵。

重點在於不能改變腳踝的角度

若要藉由小腿肚活用SSC的話，重點在於腳踝要保持相同的角度。從地面獲得反作用力時，並不需要刻意踢腿或是固定。若刻意轉動腳踝往後踢，會因為無法有效使用SSC，而難以獲得地面的反作用力。

Check

同樣的，用拇指球踢地面的動作，也會因為使用多餘的力氣而疲累，甚至造成受傷。肯亞的頂尖選手在跑步時，不僅不會刻意踢腿，膝蓋以下也是抽掉力量的放鬆狀態。

據說跑步時每次單腳著地，從地面受到的反作用力即多達體重的3～5倍。人體為了能吸收這個著地衝擊，因此具備了背骨的S字構造、膝蓋及腳踝的內旋動作，以及絞盤機制等，所以著地時能變成「柔體」。另一方面，跳躍時能穩定地跳起來，則是因為人體可由軸心串成「剛體」。若剛體注入的力量不足，就會呈現放鬆狀態。而人體就是這樣將地面的反作用力，轉換成推進力。跑步時人體就是自然地將這兩個動作互相交替。

POINT 36

跑步就是不斷重複
人體的柔體和剛體

彈跳床的彈跳性質和跑步時不同

像彈跳床般的反彈力，只要重複在著地面柔軟的地方跳躍，並且身體呈現僵硬的直立狀，就可以跳得愈高。具體來說，若能固定膝蓋和腳踝就能跳得愈高。

在彈跳床上如果動用肌肉，藉由膝蓋和腳踝去踢彈跳面的話，反而無法跳高。另外若抽掉力氣而過於放鬆，則會讓膝蓋和腳踝無力而無法跳躍。無論是哪種，都會隨著骨骼變形愈大，愈容易失去往上的彈跳力。

跑步時應重視避震（緩衝）機能

跑步時的路面基本上都是硬的，所以會需要「避震機能」來吸收著地時身體所受到的衝擊。為了能發揮出SSC的機能，髖關節和膝關節的彎曲是不可或缺的。

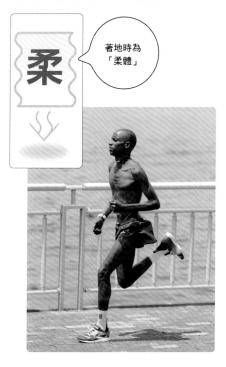

著地時為「柔體」

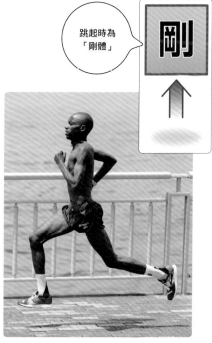

跳起時為「剛體」

Check

新手跑者由於缺乏身體軸心意識，所以會使力氣往其他方向流失，無法有效控制柔體和剛體。首先要意識到垂直方向的身體軸心，藉由連續原地跳躍，保持不會偏離的身體意識吧。接著可以往水平方向跳躍，練習到不會出現搖晃或偏離為止。

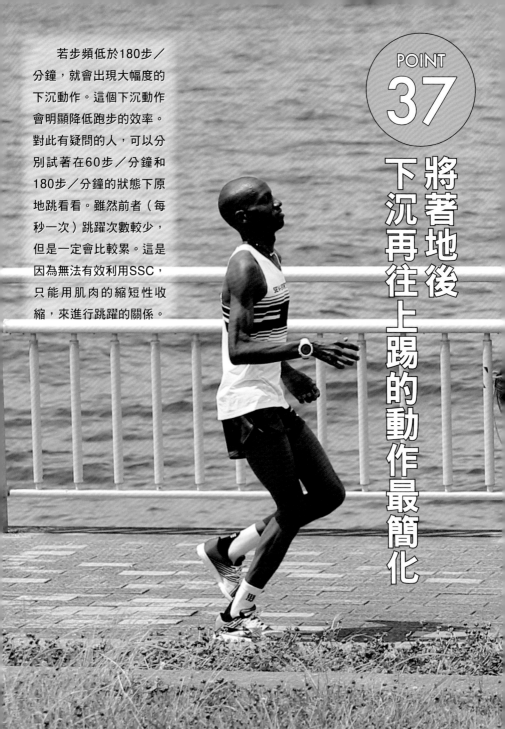

若步頻低於180步／
分鐘，就會出現大幅度的
下沉動作。這個下沉動作
會明顯降低跑步的效率。
對此有疑問的人，可以分
別試著在60步／分鐘和
180步／分鐘的狀態下原
地跳看看。雖然前者（每
秒一次）跳躍次數較少，
但是一定會比較累。這是
因為無法有效利用SSC，
只能用肌肉的縮短性收
縮，來進行跳躍的關係。

將著地後
下沉再往上踢的動作最簡化

容易出現下沉動作的NG跑姿

①姿勢前傾讓腳部被往後帶

前傾姿勢過大會讓腳部被往後帶。這也會導致支撐腳的下沉，會和身體重心的著地點錯開，便無法獲得地面的反作用力，還會延遲整個跑步的節奏。

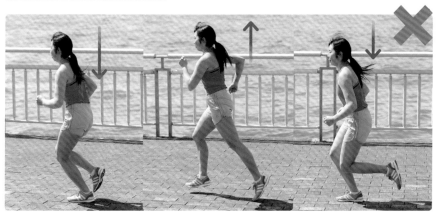

②主要使用腳踝或膝蓋跑步

速度愈慢的跑者，就會愈容易用力踢末梢的膝蓋、小腿肚和腳踝。身體的彈簧並非腳踝和膝蓋，而是由髖關節構成。不知道是不是因為「腰部位置提高跑比較好」這樣的概念，有些人跑步時會為了調整姿勢而伸展背肌直到腰部，髖關節也不太會彎曲。即使如此仍會呈現膝蓋彎曲，結果就是會出現下沉動作。

剪式分解動作

Check

在POINT10所寫的剪式分解動作，是為了矯正腳部被往後帶的分解動作，同時也是能防止支撐腳出現多餘的彎曲。為避免下沉動作，建議也連同此分解動作多加練習。

38

只要將膝下部分往下放就好

在1990年代有關生理機制的研究中，比較短跑動作的結果，得知和日本選手相較之下，卡爾・路易士（Carl Lewis）等世界一流選手的膝蓋和腳踝角度毫無改變，且動作也比較緩慢。對此，有些教練卻會這樣指導：「膝蓋和腳踝沒有動，是因為刻意固定的關係。為了不要輸給地面，所以固定雙腿跑步吧！」然而，肌電圖的數據卻導出不同的結論。

比較肯亞人和日本人的跑步動作

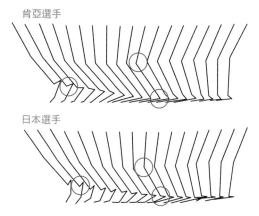

肯亞選手

日本選手

由《研究肯亞長距離選手生理學、生理機制的特徵～尋找日本長跑選手的強化對策》（榎本靖士）轉錄・修改

此圖為日本選手和肯亞選手的跑步動作比較圖。肯亞選手藉由大幅度彎曲作出多餘角度，使用臀大肌和大腿肌等較大的肌肉，整體膝蓋也都比日本選手還彎。而日本選手則是會將膝蓋下方踢出，便無法有效使用髖關節肌群。

這裡是觀念錯誤的重點 | **不能固定雙腿跑步嗎？**

在田徑比賽中，有些教練會如此指導：「為了不要輸給著地衝擊，應該要固定腳踝，獲得地面的反作用力」。然而，其實不能固定腳踝。「固定腳踝＝固定小腿肚」兩者彼此相關。調查肯亞跑者的肌電圖，顯示其腳踝和膝蓋並沒有出現預備緊張，腳踝及膝蓋也沒有事先固定。那為什麼他們的膝蓋和腳踝的角度不會改變呢？因為世界一流的選手並不會刻意踢地面。也就是說，他們的腳踝和膝蓋完全不會出力，是藉由髖關節彎曲及伸展的力矩來跑步。

Check

「只要將膝下部分往下放就好」。如此說明後，也許會有人提出反論：「這樣抽掉力量跑應該跑不快吧？」但是靈活性就是力量的單純化。「髖關節肌群的力量＞髖關節肌群＋小腿肚＋腳踝的總和力量」這個公式之所以能成立，正是人體的奧妙之處。

為什麼雙腳稍微彎曲再往上跳，就能跳得更高呢？這是因為肌肉具有在瞬間被拉緊時，會反射性收縮的特性。這也是和拉愈長就愈能增加收縮動力的橡膠或彈簧有所不同的地方。

跳躍的關鍵在於髖關節的彎曲伸展

如何發揮出最大肌力的跳躍動作？

 藉由著地後身體下沉的反射動作，發揮出最大的肌肉力量。

 千萬不能固定膝蓋或腳踝，以及刻意踢地面。這樣會無法使臀大肌及膕旁肌群大幅度彎曲伸展，而變成從膝蓋開始跳躍。

著地時抽掉力量，活用脊髓反射

SSC發揮的時機點在於預備動作中，臀部或膕旁肌群的肌肉壓低腰部時，從伸展的狀態至迅速轉換為收縮的瞬間。不然就會因無法負荷體重往下的運動動力，而往後跌倒。活用脊髓反射來迅速替換，藉由有效利用事先反應，比起單純的跳躍動作，更能節省能量的消耗。

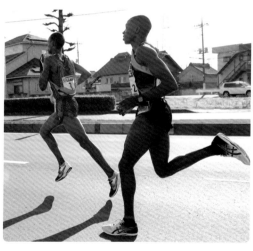

拍攝：第61屆全日本實業團體對抗驛傳賽跑大會

Check

肌肉發揮出最大的肌力，需要0.3～0.4秒的時間。在SSC的彎曲反射動作階段，肌肉就已經開始收縮，所以往上跳時就能以最佳時機發揮最大肌力。也就是說，重點在於髖關節肌群SSC事先帶來的反應。

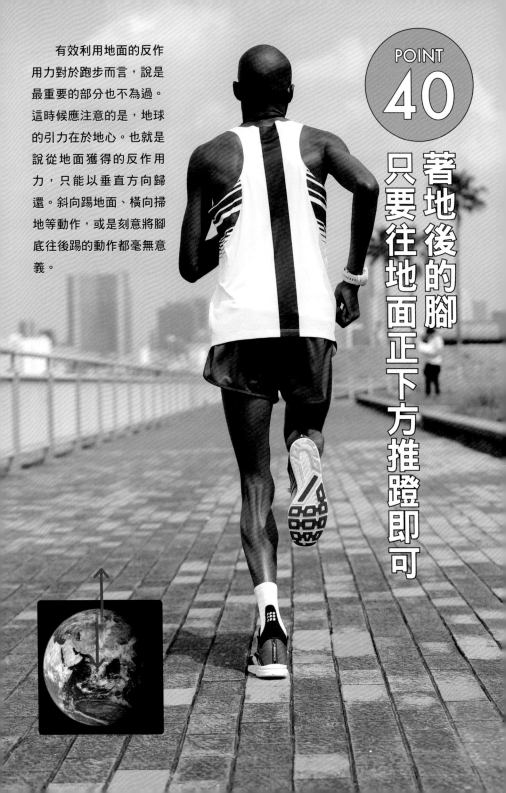

著地後的腳
只要往地面正下方推蹬即可

有效利用地面的反作用力對於跑步而言，說是最重要的部分也不為過。這時候應注意的是，地球的引力在於地心。也就是說從地面獲得的反作用力，只能以垂直方向歸還。斜向踢地面、橫向掃地等動作，或是刻意將腳底往後踢的動作都毫無意義。

速度快的跑者只會往正下方推蹬

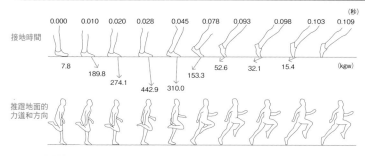

| | 0.000 | 0.010 | 0.020 | 0.028 | 0.045 | 0.078 | 0.093 | 0.098 | 0.103 | 0.109 | (秒) |

接地時間

7.8　189.8　274.1　442.9　310.0　153.3　52.6　32.1　15.4　(kgw)

推蹬地面的力道和方向

引用Leroy Russel Burrell選手在快跑時推蹬地面的力道和方向／《體育的科學》Vol.42(6), 1992（福岡正信〈陸上競技和體育用具〉）

上圖是跑出2次100m世界紀錄選手Leroy Russel Burrell在快跑時，表示其推蹬地面力道和方向的示意圖。由此圖可看出Burrell選手在重心往正下方時，往正下方推蹬地面的力道最大。也幾乎不會用腳尖往後踢。

若往後踢就會無法有效利用地面的力量

如果著地後的腳往後踢，或是彷彿掃帚般往後掃的話，就會增加無謂的接地時間。

就算是重物，往正下方壓時比較能輕鬆上抬

在重量訓練中，較接近腳推蹬地面的動作是深蹲，而較接近腳向後掃的動作則是腿伸屈機。很明顯地深蹲比較能舉起較重的重量。也就是能將較大的力量傳遞至地面。

深蹲　　　　　　　腿伸屈機

Check

若要身體熟悉往正下方推蹬的跑法，最建議試著在沙灘上跑步。若腳往後踢便會使海砂飛起而難以前進。在鋪著碎木片或細沙的公園廣場，也可以進行相同的訓練。

使髖關節的擺動速度接近雙腳的擺動速度

曾有漫畫將跑步動作描述成「雙腳就好像汽車的輪胎轉動般」。其實這也許才是正確的跑步感覺。雙腳毫無阻礙地順利回轉，就能提升跑步的效率。跑步並不是將雙腳前後擺動、上下跳躍的動作，而是加速雙腳回轉速度的運動。

將角度不變的雙腳，順利無阻地回轉

　　請注意從右頁到左頁Cyrus的支撐腳，其膝蓋和腳踝的角度幾乎都維持相同。

　　回轉腿部的是髖關節，而不是膝蓋或腳踝。由較大的髖關節肌群開始運動，藉由末端（膝蓋及腳踝）的放鬆，以獲得更快的速度。

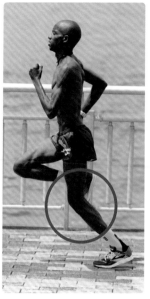

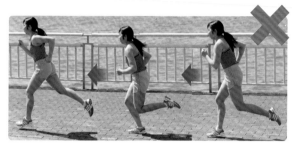

膝蓋角度大幅變化的跑法

沒有用到的肌肉就抽掉力量，以增加腿部的回轉速度

　　刻意固定腳踝或膝蓋稱為「預備緊張」，會因此而使用多餘的肌肉。膝蓋和腳踝所要做的事情就是放鬆。藉由抽掉力量，可讓膝蓋及腳踝呈現恰到好處的彎曲和伸展。而肌肉也能從抽掉力量的狀態瞬間緊繃，發揮出最大的力量。

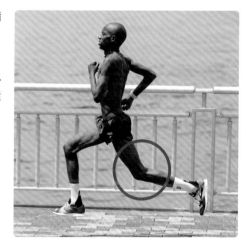

Check

所謂效率佳的腿部回轉，是指雖然膝蓋和腳踝的彎曲幅度比髖關節大，但是幾乎都維持在相同角度的狀態，並不是用力固定。可以一邊想像一邊試著跑看看。

不可以高高跳起。

何謂低腰意識？

看到Cyrus這張照片，會覺得和平常站立時相較之下腿部比較短嗎？肯亞的頂尖選手們大多是抱持著低腰意識，而並非高腰意識在跑步。雖然走路和跑步的不同之處，在於跑步時會有兩腳同時騰空的區間，但是上下移動其實是多餘的動作。因此他們會盡量將雙腳往水平方向伸展，用大步伐跑步。關鍵在於骨盆往水平方向的動作，在跑步的同時試著有意識地將骨盆往前推吧。

並非意識著去推蹬地面，而是「迅速移動」的概念

在詢問速度快的跑者是如何跑的時候，許多人都是回答「咻！地往旁邊移動」或是「很順地移動重心」，幾乎沒有選手說要用腳快速或者是用力踢地面。

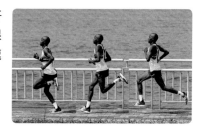

哪種適用於跑步？

彈跳床是往上跳躍的運動，若將身體呈現長直的棒狀，就能夠跳得更高。另一方面，將大腿往上抬的「彈跳床運動（trampoline exercise）」，其頭部高度幾乎沒有改變，在生理機制上比較接近跑步時的動作。

雖說要留意「低腰意識」，但這種可是NG跑姿！

雖說名稱是「低腰意識」，但可千萬別變成上半身往前彎、骨盆後傾，彷彿臀部下垂的姿勢。因為如此不僅會呈現出遲鈍的跑法，也會無法加寬步幅。

Check

難以想像低腰意識的人，不妨試著想像距離地面4～5m遠的地方，連接一條繩子綁著肚臍，往斜下方拉的感覺跑步。這同時也是骨盆前傾的適合角度。

肌肉訓練的建議

　　相對於年輕人，中高年者的肌肉品質明顯下降許多。但是卻不能因此而放棄。可藉由基礎的肌肉訓練，來快速改善肌肉的品質。當運動量較大時，肌肉會因為重複收縮及鬆弛，而使得肌肉纖維變得粗而強韌，運動量少時肌肉纖維也會比較細而柔軟。肌肉訓練的開始完全不會受到年齡的限制。

　　一旦開始肌肉訓練，愈是新手所舉的重量增加幅度也愈大。幾個月後甚至能舉起數倍以上的重量。然而實際測試肌力時，其實並沒有增加很多。重量增加並不是因為肌力或肌肉量增加，而是神經系統變得發達的關係。所謂神經系統到底是什麼？並非神經增加或變粗，簡單來說就是鍛鍊神經系統使其習慣重量，增加能使用的肌肉活動量。上舉動作變得靈巧，也就是靈活性提升的影響較大。跑步也和這部分有相似之處。新手在練習跑步後速度變快，所提升的大多不是肌肉量和肌力，而是改善了跑步動作，也就是所謂的跑步經濟性。

　　有數據顯示在進行肌肉訓練時，雖然「重量較輕×反覆次數多」和「重量較重×反覆次數少」的肌肉增加量相同，但是後者的肌力會明顯提高。也就是雖然肌肉的外觀看起來一樣，但是每天只進行輕量肌肉訓練的人，神經系統比較不發達，無法舉起較重的重量。許多跑馬拉松等長跑的人，在肌肉訓練時為了追求持久力，加上會擔心受傷而偏向「重量較輕×反覆次數多」的重訓，但是肌肉量一旦提升，體重也會隨之增加，若考量到這個不利點的話，其實「重量較重×反覆次數少」，除了能增加相同肌肉量，還能連同體重增加推蹬地面的力量，因此可說是比較有效率。另外還有報告指出，能幫助增加肌腱的勁度。

　　然而，進行重量較重的肌肉訓練時，缺點在於「訓練完會感覺非常充實」。因為肌肉訓練讓精神和身體滿足，有許多人反而會因此疏忽跑步練習。包含體幹訓練在內，思考哪些訓練對自己重要以及是否有不足之處，是制定訓練菜單的重點所在。

手臂擺動的重要性
以及
防震機能的考察

在地震頻繁的日本列島上，有愈來愈多具有防震結構的大樓。在跑步方面，手臂擺動的重要作用就是防震。對於大幅擺動的雙腳，藉由均衡擺動連同肩胛骨和鎖骨在內的上肢帶，以避免頭部和體幹搖晃。所以才說手臂並不是擺動愈快，就能加快跑步的速度。有些人會指導跑步時要大幅擺動手臂，再藉由體幹止住晃動這種概念，但是這樣會造成呼吸不順，而且很快就會疲累。Cyrus曾說過「不需要想著手臂要往前擺動，或是用力將手肘往回縮等等。只要配合腿部的節奏就好」。節奏和時機非常重要。速度快的跑者們，在擺動手臂部分都具有一定的法則。

手臂擺動是上半身的防震裝置

手臂擺動是自然保持身體平衡的半脊椎反射運動。非常有可能和呼吸一樣，都是無意識的動作。人在睡覺時會無意識地呼吸，不過也能加快或稍微暫停呼吸，也就是能刻意控制，也能在無意識下進行。手臂擺動也是如此。手臂不需要刻意出力揮擺，盡量放鬆擺動即可。

拍攝：第61屆全日本實業團體對抗驛賽跑大會

手腳擺動是透過體幹固定來控制嗎？

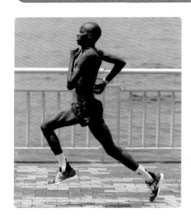

平常我們總是會自然而然地擺動手臂走路，這是因為腰腿所造成的身體扭動傳遞至上半身，身體再藉由擺動手臂來吸收。

短跑選手在全力跑100m時，頭部也幾乎不會上下左右搖晃。這並不是因為頸部的肌肉和體幹的肌肉，為了避免晃動而刻意緊繃固定。是因為手臂確實地大幅擺動以避免體幹震動，才能讓頭部不會搖晃所致。

手臂擺動的真正作用是？

兩手往後牽起，固定上肢帶以避免手臂擺動，並且試著跑步看看。應該會發現肩膀和頭部相當搖晃。接著再擺動手臂跑看看，想必就能立刻理解手臂擺動的防震機能了。

個性派的手臂擺動如果能防震的話也OK

短跑奧運選手的手臂擺動方式幾乎都相同。因為只要有一點點浪費效率，就有可能會減速0.1秒。不過長跑選手們的跑姿差異性就非常大。

比起手臂擺動的形式，更應該將重點放在是否能有效帶動上肢帶，以確實避震。如果能避免上半身震動而且跑速又快，就算是往橫向擺動、往內擺動，或是向下擺動都無所謂。

Check

長距離跑者的手臂擺動會根據體型、柔軟性，以及關節的可動領域而出現極大的差異。每個人通常會以輕鬆擺動的方式為優先，因此擺法也充滿個性。不過也有可能因此出現過於冗長的擺法，而無法確實固定上半身，甚至降低跑步經濟性。

將手臂擺動活用於地心引力開關

想必各位已經理解，手臂擺動的首要目的是防震裝置。接著再往前一步，試著將其活用為推進裝置吧。有許多一般市民跑者，都沒有將手臂擺動和推進力連結。成人的單手重量約為2～3kg。擺動手臂時會產生離心力，所以會變成相當重的鐘擺。如果能和著地的時機點一樣，就可以增加下壓地面的力量。當然，也能因此增加地面的反作用力。

這裡是觀念錯誤的重點

手臂擺動配合著地的兩個時機點

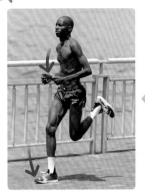
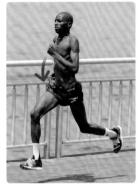

意識前腕的情況

・左前腕往下擺動的時機→配合對角的右腳著地。

・右前腕往下擺動的時機→配合對角的左腳著地。

意識手肘的情況

・將往後拉回的左肘往下擺→配合同一側左腳著地的時機

・將往後拉回的右肘往下擺→配合同一側右腳著地的時機

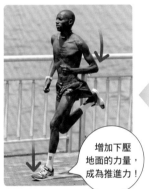

增加下壓地面的力量，成為推進力！

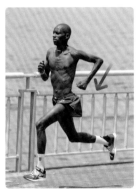

手臂擺動也能幫助跳躍動作！

原地跳躍時，若能在絕佳的時機點將手臂往上舉，就能跳得更高。這是因為擺動手臂反而能讓身體更輕的關係。

順帶一提，在馬拉松的後半段，因為著地衝擊的累積而使腿部無力時，可藉由擺動手臂的意識來找回腿部的節奏。除此之外，若加速手臂擺動，還能成為切換步頻的開關。不過還是別忘了防震才是手臂擺動的最大機能。

Check

如果無法配合腿部的時機，手臂擺動也有可能失去最重要的目的──防震裝置，而呈現出彷彿握著兩個很重的啞鈴跑步一樣，請特別注意。

手臂擺動就是在上半身製作一面牆

前面說明過跑步時不是扭轉體幹，而是將同一側的骨盆和上肢帶，以左右交替的方式互相往前推，不過這裡還要追加一個重點。那就是上臂到手肘這段手臂，是和骨盆同樣的時機點擺動。以這張照片來說，從側面看到「骨盆左側」和「左上肢帶」往前時，左肩至手肘的手臂擺動也同樣往前，上半身呈現一直線，製作出一面牆，而這面牆則是左腳往前大力擺的動力。

拍攝：第61屆全日本實業團體對抗驛傳賽跑大會

手肘往前擺動過大，會容易使上半身失衡

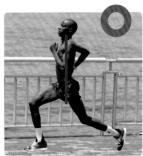

手肘沒有超過上半身　　手肘不可超過上半身

手肘擺動如果超過上半身，就會失去手臂擺動的首要目的——避震機能，而讓頭部或肩膀等上半身大幅晃動。

所有運動都應有製作牆面的重要意識！

甩壓（snap）這種藉由身體操作以釋出大量動力的動作，是運動的基本。高爾夫或棒球也是在上半身製作牆面並擺動身體，桌球的加速制動、足球用軸心腿擺回的動作等，也都是同樣製作牆面的感覺。而跑步也是藉由製作出牆面，使上半身成為一個推進的力量。

你有用這樣的姿勢跑步嗎？

為了能讓上半身的動力有效傳遞至下半身，請絕對不要用前彎縮起的姿勢跑步。雖然跑步是用雙腳運動，但是若能將上半身的動作有效傳遞至下半身，就能更快、更輕鬆地跑出速度。不建議上半身都保持不動，只用雙腳跑步的跑法，

Check

雖然是在肩膀到手肘之間製作牆面，不過從手肘到手腕這段，應該要橫向或縱向擺動，可依照個人輕鬆的方式即可。重點在於手臂不能出力，手腕也是稍微抽出力量，不需要緊握拳頭。

肩膀是手臂擺動的支點，
所以不可以搖晃太大

　　因為四肢擺動而讓頭部或體幹搖晃，就無法維持有效的跑步姿勢。尤其是有些人的肩膀，容易隨著手臂擺動而往前後大幅移動。可動部分為鎖骨和肩胛骨這些上肢帶。若屬於支點的肩膀大幅擺動，反而會讓鎖骨和肩胛骨難以擺動，造成身體為了避免搖晃而使用多餘的力氣。

這裡是觀念錯誤的重點

大幅擺動肩膀能加快速度？

千萬別想說大幅擺動肩膀能帶動肩胛骨，進而加快速度。固定體幹而大幅擺動手臂的跑法也是不對的。

另外，當跑步時進入呼吸痛苦的狀態時，就很容易晃動頭部。如此一來也會讓上半身的軸心失衡，使肩胛骨變得僵硬，進而讓肩膀開始擺動。

肩膀千萬不能隨著手臂而大幅擺動。

肩膀一旦擺動，就會帶動上半身，使身體的軸心失衡。

理解上肢帶的使用方式，提升跑步效率

藉由鎖骨和肩胛骨等上肢的自由移動，讓手臂擺動起來更輕鬆，也不會對體幹造成多餘的負擔。擺動手臂，和下半身的動作連動，就能發揮出防震機能。若挺胸過度或是過於前傾的駝背姿勢，則會縮窄上肢帶的可動區域。

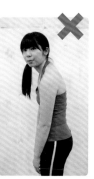

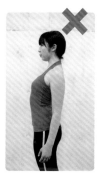

極度前傾的駝背

極度挺胸

Check

有許多跑步指導都論述了肩胛骨的重要性，但是如果不是特別誇張的姿勢，其實並不用如此在意。輕微的駝背是OK的。肯亞選手也有很多人駝背。原本背後的肩胛骨就是難以意識到的部位。如果刻意矯正，反而會造成肩膀大幅移動而失去本意。

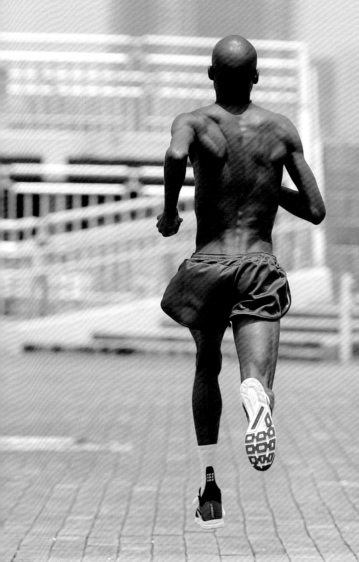

並不是手肘大幅擺動，
雙腳就能往前跨出大步伐

　　我在跑步的指導書籍中，曾經看過這樣的內容：「藉由作用力和反作用力，將手肘大幅擺動就能讓雙腳大步往前跨」。然而，肌肉的特性和橡膠或彈簧並不同，而且手臂到腿部也不是由同一根肌肉連接。因此扭轉的反動力，並不能幫助肌肉的回轉。建議別抱持著「手肘愈用力往後拉，就能跑得愈快」或是「手臂奮力往前後擺，就能跑得更快」的想法。

身體的移動和作用力＆反作用力的關係是？

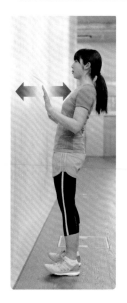

所謂作用力和反作用力，以手推牆壁為例，推牆壁後會以相同的力道被推回。也就是在同一線上，力道相同但是方向相反的力量。

左邊的照片中，橫澤小姐若踩著滑板的話，藉由推牆力量就能遠離牆壁。以這樣的作用和反作用法則來思考，就能理解跑步時並不會因為手肘往後拉，而將腿部往前帶。

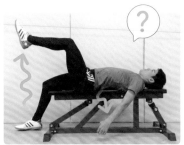

如果「手肘往後拉，將腿部往前帶」的說法正確，有如左邊照片般橫躺的手肘往下時，腿部應該會自然往上抬才對。

這裡是觀念錯誤的重點

大幅擺動手臂是疲累的原因

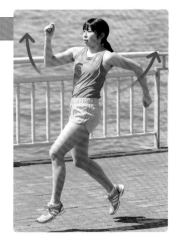

「用力將手肘往後拉擺動手臂，就能使腿部大幅跨出」這個觀念是不對的。就和「並非蹲愈低就能跳愈高」類似，即使用力擺動手臂，也無法因此加快腿部的速度。

另外，長跑時上半身前傾這種指導方式，會讓骨盆無法順利擺動，而且容易產生「大力往後拉就能變快」的意識，請特別注意。

Check

身體原地站直並且拚命擺動雙手，會發現雙腳完全不會往前動，也就是說手臂擺動並無法成為身體前進的動力。除此之外，多餘的手臂擺動還會因為使用了體幹肌肉，而加速疲態。手臂抽掉力量才能發揮出原有的防震裝置效果。

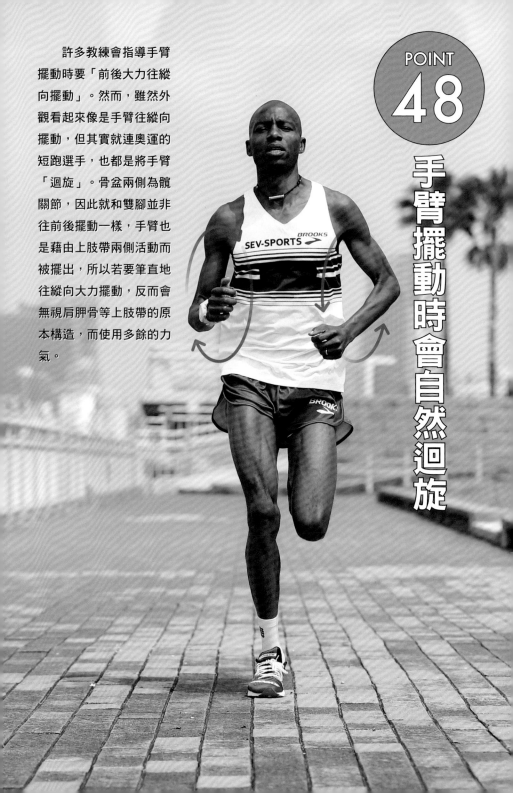

許多教練會指導手臂擺動時要「前後大力往縱向擺動」。然而，雖然外觀看起來像是手臂往縱向擺動，但其實就連奧運的短跑選手，也都是將手臂「迴旋」。骨盆兩側為髖關節，因此就和雙腳並非往前後擺動一樣，手臂也是藉由上肢帶兩側活動而被擺出，所以若要筆直地往縱向大力擺動，反而會無視肩胛骨等上肢帶的原本構造，而使用多餘的力氣。

POINT

48

手臂擺動時會自然迴旋

這裡是觀念錯誤的重點

肩胛骨在構造上，無法讓手臂往橫向擺動

肩胛骨藉由手臂擺動重複進行內轉和外轉。肩胛骨並不會前後、上下移動。因此手臂也會呈現橫向的移動，使

手肘到手掌的部位迴旋。有些跑者會畫圓，或者也有畫半圓或三角形的人。

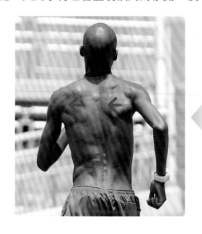

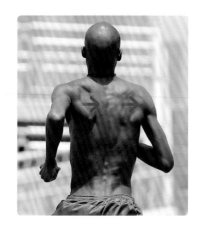

不論是哪種擺動方式，只要能理解迴旋運動就OK！

手臂縱向擺動、女性常出現的橫向擺動，或是往內擺動等。雖然擺動的形式多元，但是只要理解迴旋運動，不論

哪種形式都沒問題。正確的觀念能有效提升肌肉調控的效率。

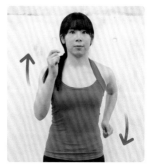
前後擺動

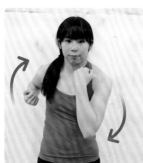
往內擺動

橫向擺動

Check

將手臂由上往下擺動時，手心會往內迴旋並且稍微往下。而往上擺動時，手心則是往外迴旋並且稍微往上。然而不能光是意識著末端部分，只要根基的上肢帶自然移動，從手肘到手掌部分就會自然而然迴旋。

左右的肩胛骨一旦貼近，
手臂就會難以擺動

「跑步時將左右的肩胛骨用力往背骨擠」，有些人會如此指導。然而，請仔細看 Cyrus 的肩胛骨周圍。不但沒有出力，也沒有往中間推擠。不能將挺胸和推擠肩胛骨混為一談。就是因為肩胛骨能自由活動，才可以發揮防震機能。跑步時應盡量避免左右的肩胛骨不要往中間貼近。

將肩胛骨往內擠，會縮小鎖骨的可動區域

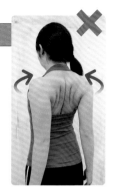

在跑步時若刻意將肩胛骨往內貼近，就會使背後僵硬而無法順利擺動手臂。而背部一旦僵硬，就會無法調控腰腿所產生的扭轉。因為一旦擠壓肩胛骨，會讓前側的鎖骨往前挺，結果就會使上肢帶整體的可動區域變少。最後連肩胛骨的活動都會受到限制。

試著感覺看看「推擠肩胛骨，會讓手肘難以往後拉」

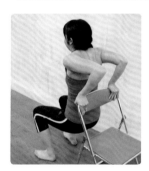

有些人會認為肩胛骨往內推擠，就能讓手肘更容易往後拉，但事實並非如此。可以利用椅背或公園的單槓等，將左右的肩胛骨往後推擠伸展，會感覺比起沒有推擠時，手肘可活動的區域更加狹窄。

上肢帶若沒有活動，就會使用多餘的體幹力量

將肩胛骨往內推擠而使上肢帶無法活動時，手臂擺動所產生的動作該由哪個部位來接收？答案就是體幹。也就是說如果不先穩定體幹，就會無法跑步。上肢帶愈少活動的跑者，其骨盆也幾乎沒有在轉動。

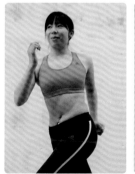

肩胛骨若沒有活動，就會固定體幹而使用多餘的力量。

Check

應該要意識的並非推擠肩胛骨，而是包含鎖骨、肩胛骨的整體上肢帶的可動區域。首先應該要放鬆。任何出力都會減少可動區域。可動區域愈多，就愈能實現輕鬆不出力的跑姿。

伸展運動的建議？

伸展運動可分為放鬆緩慢拉筋的靜態伸展、利用反射動作的彈震式伸展（ballistic stretching），以及伴隨著發揮肌力的動態伸展。這三種伸展的共同效果，就是能消除肌肉多餘的緊張、改善關節可動區域、促進血液循環等。將髖關節打開的劈腿伸展操能增加身體的柔軟度，是許多人都熱愛的伸展操，不過也有些人在伸展時內轉肌會變得很硬，其實這就是所謂伸展反射。有些人直覺會認為反射是瞬間的反應，不過在伸展拉長肌肉時，「不能再拉下去了」而呈現僵硬的狀態，也是伸展反射。

有效活用於各種運動的SSC，也是透過伸展反射來發揮作用，因此如果太過於勉強伸展身體，反而會有阻礙肌肉自然活動的危險性。並不會因為能劈腿後，就可以提升運動的整體表現。有可能還會有降低的危險性。

實際上有研究指出，於靜態伸展前後測肌力，得知最大肌力和肌力發揮速度（暴發力）都分別下降。靜態伸展會降低監測肌肉長度的感應器——紡錘肌的敏感度。而這個紡錘肌對於全身的靈活度而言極為重要，能檢測出「關節的位置在哪裡，需要用多少的速度和力道活動」。

雖然伸展運動帶給人能提升身體的柔軟性表現、預防受傷的印象，不過其實也是失去平衡，減少肌肉暴發力的原因。如果伸展過度還會使肌肉、肌腱與骨骼連接的部位發炎，或是引起肌肉剝離等情況。尤其是在引起肌肉剝離的階段，仍繼續進行伸展運動時，就會再次拉扯到發炎狀態的肌肉，使損傷難以復原。在地板上的劈腿伸展等這種拉扯肌肉的靜態伸展，記得要適可而止，千萬別用力過度。

使用體幹和骨盆，目標是達到零晃動的跑法

你也認為跑步就是使用雙腳的運動嗎？其實上半身的使用方法也非常重要，製造出骨盆機動力的也是上半身。也就是說，雙腳的活動是由上半身來牽引。速度愈快的跑者，也愈能有效活用上半身。

然而，由於最近流行體幹核心訓練，所以也會引起固定上半身跑步的誤解。在跑步時體幹本來就會產生自然的搖晃。身體也是藉此保持全身平衡，並且形成身體的軸心。跑步時軀體可不像是以前的機器人般，僵硬地活動。最終章將說明有關最重要的體幹動作，避免晃動但也不要刻意固定體幹，讓身體放鬆地跑步吧。

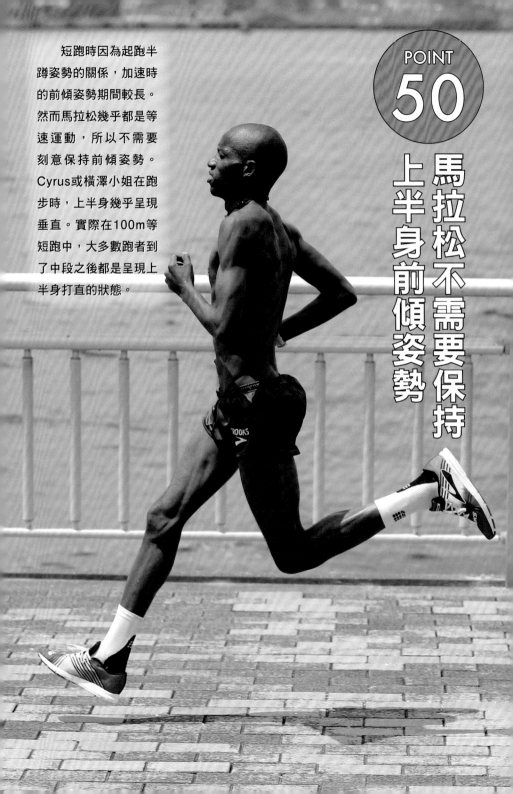

短跑時因為起跑半蹲姿勢的關係，加速時的前傾姿勢期間較長。然而馬拉松幾乎都是等速運動，所以不需要刻意保持前傾姿勢。Cyrus或橫澤小姐在跑步時，上半身幾乎呈現垂直。實際在100m等短跑中，大多數跑者到了中段之後都是呈現上半身打直的狀態。

POINT
50

馬拉松不需要保持
上半身前傾姿勢

這裡是觀念
錯誤的重點

前傾姿勢會很難接收地面的反作用力

有些教練會指導身體呈現棒狀，彷彿要往前倒的前傾姿勢才是正確的跑姿。然而，當頭往前伸時，「僧帽肌」會為了支撐頭部而變得僵硬，讓肩胛骨無法靈活動作，因為頭部相當於一顆保齡球的重量。

另外，若背骨的位置超出骨盆，則會容易造成腰痛。為了取得平衡，著地位置也會超過身體的重心，進而使軸心歪斜，變得難以接收地面的反作用力。

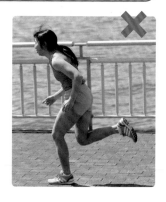

最輕鬆的姿勢＝容易接收反作用力的姿勢

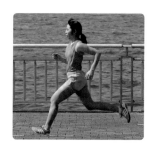

就和球往正下方掉落時，能彈跳得最高一樣，跑步時筆直的姿勢最輕鬆，也最能獲得地面的反作用力。最重要的是，使用過於勉強的姿勢，是無法維持全馬的42.195km的。

保持自然姿勢跑步最輕鬆

上半身
挺直的站姿
最輕鬆

人體直立是最輕鬆的姿勢，不會對其他部位造成負擔，長跑時也是同樣道理。下巴不需要收，往上抬也沒問題。下巴如果收得太多，有可能會限制上肢帶鎖骨部分的可動區域。

跑步時稍微挺胸，將頭調整在頸部的正上方，接著調整於軀體的正上方。而骨盆則應該位於背骨的正下方。身體較柔軟的人，也可以稍微將背部往前，呈現微微的前傾姿勢。

Check

最重要的就是身體的軸心是否成形，才能接收到地面的反作用力。這樣才能調整到可維持42.195km的姿勢。即使瞬間速度加快，若對於身體而言是過於勉強的姿勢，仍無法長時間持續下去。

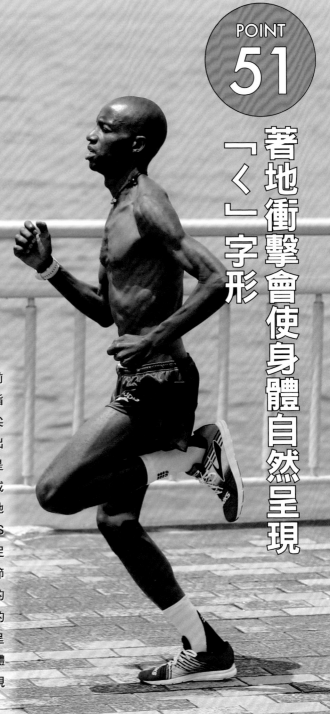

著地衝擊會使身體自然呈現「く」字形

「總之骨盆要保持前傾」有些教練會如此指導，不過就連肯亞的頂尖選手，有時候也會呈現出彷彿後傾的姿態。那就是著地的瞬間，腰部會折成「く」字形，以吸收著地的衝擊。人體從脊椎的S字構造起，到腳部的足弓、腳踝、膝蓋、髖關節等，都是為了吸收衝擊的精心佈陣。骨盆在著地的瞬間也會後傾，使腰部呈現「く」字形，這是人體為了吸收衝擊而自然呈現的姿勢。

地面的反作用力，可藉由「く」字形加以活用

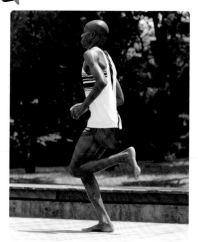

赤腳慢跑的Cyrus也能讓體幹保持「く」字形。

「く」的姿勢並不是腰部下沉，無法接受地面反作用力的錯誤姿勢。人體並不是僵硬的木棒，當球從地面彈起時，球本身也會瞬間扭曲。同樣地，人體的60％是由水構成，因此會利用彈性製作出柔軟的緩衝區，有效利用地面的反作用力，形成自然推進的系統。

不能一直維持前彎的姿勢

一旦疲累後就會失去活力，視線看向地面，頭部的位置也會偏低。如此一來就會變成前彎而且背部彎曲的狀態。最錯誤的姿勢，就是屬於呼吸肌的橫膈膜上，劍突周圍往前彎而呈現「く」的姿勢。這不僅會讓呼吸不順，骨盆也會為了取得平衡而維持後傾，呈現出臀部朝下的跑姿。可謂是負面的連鎖效應。若用這個姿勢來跑步，會對大腿和膝蓋造成負擔。呈現「く」字形時，背部不應該彎曲，盡量往後挺。這樣才能成為緩衝的動作，有效活用形成推進力。

背部若向前彎曲，骨盆就會維持後傾而讓臀部朝下。

Check

「骨盆前傾」在日本成為了增加速度的跑步關鍵詞，其實也有骨盆後傾卻又跑得快的人。這又是關於跑步冗長繁複的部分了。若過於執著骨盆前傾，有可能會造成受傷更得不償失。絕對不可忽視人的年齡和柔軟性。

曾經聽說過「日本人因為骨盤天生後傾，所以跑起來很辛苦。而歐美人骨盆天生前傾，因此跑起來比較輕鬆」，其實並沒有這回事。實際上也有生理機制的研究報告指出，肯亞選手「平常站立時根本不會往前傾」。在跑步的概念中，骨盆前傾能輕鬆維持跑姿，決定骨盆角度的是髖關節。因此髖關節的柔軟性非常重要。

肯亞人骨盆天生前傾是騙人的

在以下4人當中，哪位是肯亞選手呢？

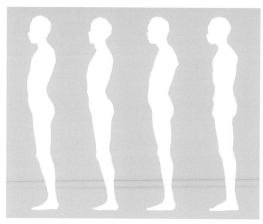

左圖為人體側面的輪廓圖。其中有兩人是日本人，兩人是肯亞選手。你知道哪個輪廓才是肯亞人嗎？

答案是右邊的兩人。

其實背往後挺，骨盆看起來前傾的是日本人。並且沒有任何數據或論文指出在一般站姿中，肯亞人的骨盆是往前傾的。

由Enomoto（2005）修改

試著調查錯誤認知的背景後……

為何坊間開始流傳著「歐美人的骨盆往前傾」一說？試著調查後，終於找到於1990年代提倡「歐美人天生骨盆前傾，能大幅度往後踢，所以腳程也比較快。而日本人天生後傾，所以無法往後踢」這樣的理論。然而在另一方面，

也有人說「因為日本人的骨盆往後傾，所以抬腿比較容易」。但是這個理論是來自於骨盆正下方為髖關節的發想。髖關節位於骨盆兩側，所以不會受到骨盆前傾、後傾的限制。

這裡是觀念錯誤的重點

過於在意骨盆前傾而造成腰痛!?

若太過於在意「骨盆前傾」這個關鍵字，而只將骨盆刻意往前傾的話，不光只會讓骨盆往前傾而已，甚至會造成「腰椎彎曲」。如此一來，就會和「扭轉腰部＝扭轉腰椎」一樣，而下意識扭轉到部分腰椎，很有可能會因此而造成腰痛。

Check

別因為在意「日本人本身的骨盆往後傾」，而在平常或跑步時刻意後折部分腰椎。包含骨盆在內的上半身，應盡量保持放鬆。然後可能的話，保持微微的彎曲即可。

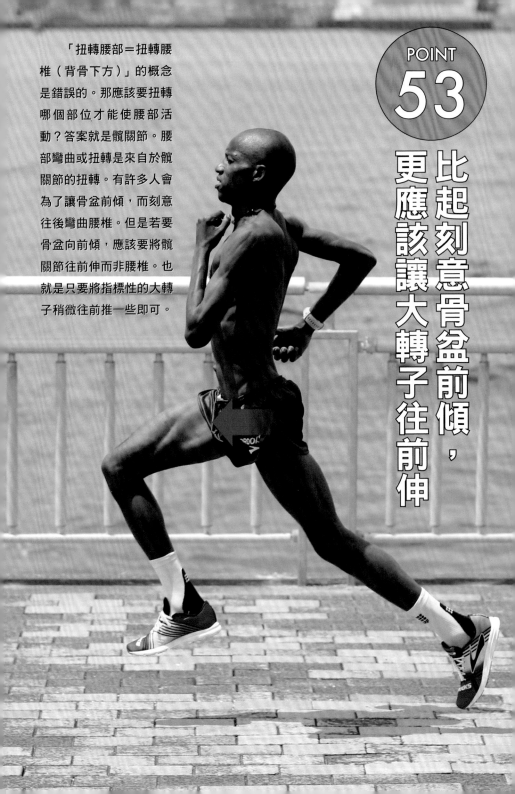

比起刻意骨盆前傾，
更應該讓大轉子往前伸

「扭轉腰部＝扭轉腰椎（背骨下方）」的概念是錯誤的。那應該要扭轉哪個部位才能使腰部活動？答案就是髖關節。腰部彎曲或扭轉是來自於髖關節的扭轉。有許多人會為了讓骨盆前傾，而刻意往後彎曲腰椎。但是若要骨盆向前傾，應該要將髖關節往前伸而非腰椎。也就是只要將指標性的大轉子稍微往前推一些即可。

千萬別只意識著骨盆前傾

和日本跑者相較之下，肯亞跑者在跑步時，整個上半身會稍微前傾，而骨盆也會隨之前傾，並不是只有骨盆向前傾而已。另外，也不能像踩高蹺一樣只有頭部往前伸，他們的上半身稍微後折，因此頭部幾乎位於骨盆的正上方。

另一方面，日本人也許是意識著高腰部的關係，有很多跑者都會像照片一樣，比起往前更像是往上跳般前進。

上半身往上挺，骨盆也往縱向立起的狀態

藉由大轉子刻意往前伸，自然而然骨盆就會前傾

那麼，到底該怎麼做才能正確讓骨盆前傾呢？重點就在於大轉子。試著將大轉子的位置稍微往前推吧，如此一來骨盆就會自然往前傾。若要有效使用髖關節群，骨盆前傾是很重要的因素。膕旁肌群尤其呈現出此傾向。

上半身往後彎以挺出大轉子是錯誤方式！

雖然說要將大轉子往前推，但是有些身體僵硬，無法將骨盆往前推的人，會呈現出上半身往後彎的姿勢。這就和讓肩胛骨過度推擠，減少鎖骨可動區域，進而使得上肢帶的動作不順一樣，並不是大轉子愈往前推就愈好。

Check

將部分骨盆前傾不但會出現腰痛，而且也會因為出力的關係，讓骨盆無法輕鬆活動。考量從骨盆到頭部的重心，構成輕鬆的身體姿勢吧。

聽到「保持高腰跑步」、「利用彈力來跑！」時，會認為速度快的跑者在跑步時總是跳得很高。但是在跑42.195km時，若將頭和腰部位置大幅上下擺動，其實是很沒有效率的跑法。肯亞的頂尖選手其實不太會用腿部的彈力，而是保持低空跑步。速度快的跑者，大多藉由單純放下膝蓋和腳踝的跑步方式，實現有效而且低腰意識的跑步。

以低空而且不改變頭部和腰部

高度的方式跑步

來觀察有效率的低腰意識跑姿

　　速度快的跑者上下移動少，頭部和腰部的位置也幾乎不會改變。膝蓋及腳踝能柔軟地使用，著地後就算重心往正下方下沉，也能在彎曲膝蓋的狀態下前進。在離地之前腳踝不固定也不後踢，膝蓋保持彎曲，主要使用髖關節，一直往水平方向有效率地移動。

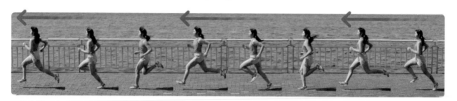

別像是跳躍般跑步

　　右邊的照片是請Cryus「模仿日本人的跑步」而來。骨盆往上提使腰部提高，呈現後傾姿勢並且以小步伐跑步。請和右頁Cryus原本的跑姿比較看看。

　　肯亞的頂尖選手步幅可達180～200cm，但是只會往正上方跳7～9cm左右而已。

　　其他都是往水平方向前進。碰！碰！地用腳踝踢地面往上跳的話，結果就會在落下時，每一步的著地衝擊都變得更加強烈。

Check

在分析肯亞選手生理機制的研究報告中，得知從著地到離地的大腿活動幅度非常大。日本選手在著地前就會伸直膝蓋，且在使用大腿或臀部等大肌肉之前，先使用膝蓋以下的較小肌肉。應該要盡量避免上下移動，養成用有效率的水平移動方式來跑步較好。

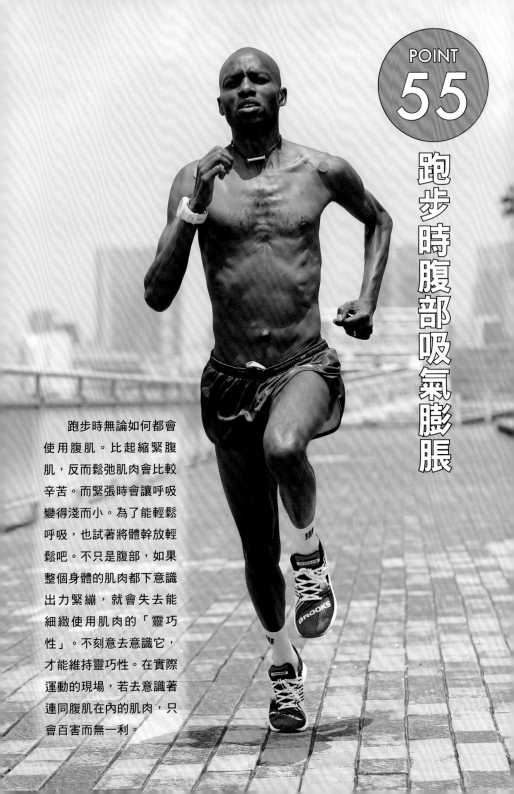

跑步時腹部吸氣膨脹

跑步時無論如何都會使用腹肌。比起縮緊腹肌，反而鬆弛肌肉會比較辛苦。而緊張時會讓呼吸變得淺而小。為了能輕鬆呼吸，也試著將體幹放輕鬆吧。不只是腹部，如果整個身體的肌肉都下意識出力緊繃，就會失去能細緻使用肌肉的「靈巧性」。不刻意去意識它，才能維持靈巧性。在實際運動的現場，若去意識著連同腹肌在內的肌肉，只會百害而無一利。

馬拉松不需要保持收腹的體幹意識

體幹核心訓練有一種使腹部大幅度內縮，稱為「收腹（draw in）」的基本呼吸運動。雖然也有人會指導要意識著收腹呼吸，內縮腹部跑步，不過我認為這只會讓跑步更辛苦而已。

體幹核心的基本訓練「收腹呼吸」

另外還有人會指導要鍛鍊腹肌，以肌肉緊繃的狀態跑步，但是肯亞選手沒有人會刻意將腹部內縮，緊繃著腹肌跑步，反而是讓腹肌呈現在吸氣膨脹的狀態。

放鬆體幹就能讓呼吸輕鬆的原理是？

肺部本身沒有肌肉，主要是藉由肺部下方的橫膈膜上下移動，讓肺部能大量吸收氧氣。橫膈膜往上時舒緩，往下時收束。若將腹部內縮、腹肌緊繃，反而會讓橫膈膜無法順利活動。另外經常被誤解的是，挺胸並不會讓呼吸變得更順暢。

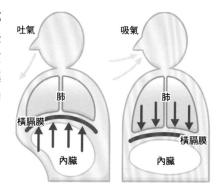

吐氣　　　　　　　吸氣

肺　　　　　　　肺
橫膈膜
內臟　　　　　　　橫膈膜
　　　　　　　　　內臟

哪種腹部比較能輕鬆跑步呢？

千萬不能將腹部內縮，以收腹的姿勢跑步。這樣會難以進行腹式呼吸，而且還會使骨盆往後傾。

若將腹部，尤其是肚臍以下的下腹膨脹，就能讓骨盆前傾。而且讓大轉子也容易往前推，呼吸還能更加順暢。

Check

另外也有膨脹胸腔的胸式呼吸，但是每次呼吸的換氣量較少，氧氣的消耗量卻非常多。能輕鬆腹式呼吸才是長跑的關鍵。

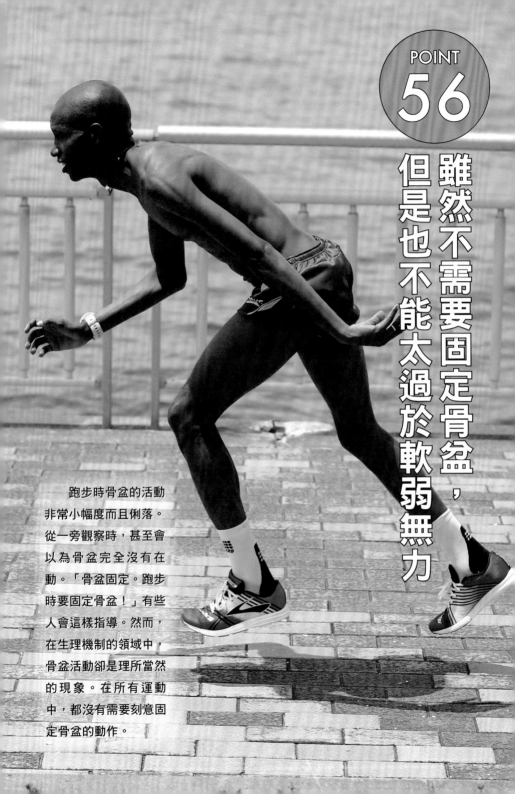

雖然不需要固定骨盆，但是也不能太過於軟弱無力

跑步時骨盆的活動非常小幅度而且俐落。從一旁觀察時，甚至會以為骨盆完全沒有在動。「骨盆固定。跑步時要固定骨盆！」有些人會這樣指導。然而，在生理機制的領域中，骨盆活動卻是理所當然的現象。在所有運動中，都沒有需要刻意固定骨盆的動作。

骨盆是立體地往各個方向活動

右邊的圖表是調查跑步時骨盆的前傾＆後傾角度，以及縱向及前後移動狀態的結果。可得知骨盆會往各個方向大幅活動。就算沒有測量，走路時用手觸摸左右大轉子，就能得知骨盆大幅活動的狀態。

引用自《不受傷的運動科學》大修館書店

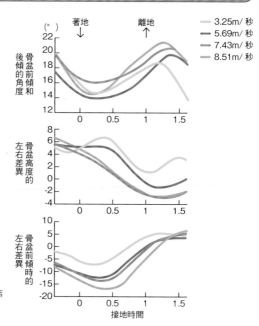

「骨盆活動」→「腳離地」才是正確的順序

這裡是觀念錯誤的重點

骨盆和腿部移動的順序，是連中上級者也經常搞錯的部分。並非「藉由腳推蹬地面來移動骨盆」，而是「骨盆移動後讓腳離地」。如果順序反過來，會讓骨盆完全逆向，使腿部的回轉變得緩慢且多餘。

藉由體幹核心訓練提高對於骨盆的意識

若刻意固定體幹，會增加上半身的晃動。只是如果還是難以保持身體軸心概念，而是像右側照片般頭部往兩側搖晃時，可以進行平板支撐等基本體幹核心訓練，幫助加強身體軸心意識。若身體軸心意識改變後，跑起來也會更加輕鬆。

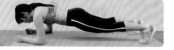

平板支撐（棒式）

Check

千萬別減少跑步時間，而拚命進行體幹訓練。因為在體幹訓練開始形成熱潮之前，人就已經能夠正常跑步了。

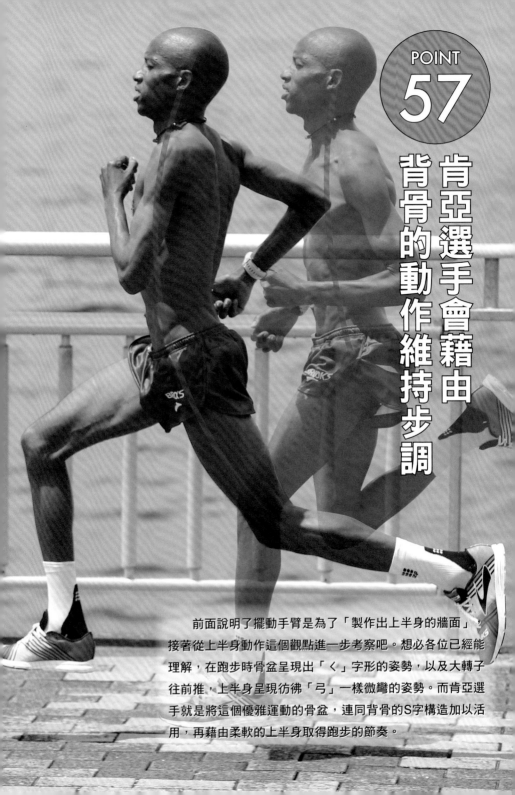

肯亞選手會藉由背骨的動作維持步調

前面說明了擺動手臂是為了「製作出上半身的牆面」，接著從上半身動作這個觀點進一步考察吧。想必各位已經能理解，在跑步時骨盆呈現出「く」字形的姿勢，以及大轉子往前推，上半身呈現彷彿「弓」一樣微彎的姿勢。而肯亞選手就是將這個優雅運動的骨盆，連同背骨的S字構造加以活用，再藉由柔軟的上半身取得跑步的節奏。

腿部擺出的原動力是來自於上半身

請注意Cyrus的手臂擺動。藉由手肘製作牆面時，會將上半身往後彎至最大限度。而這個上半身的動作，就能成為骨盆以下腿部大幅擺出的原動力。

具體來說就是①將左側牆面往前推，②讓左腿被往前帶。接著是將右側牆面往前推，讓右腿被往前帶。

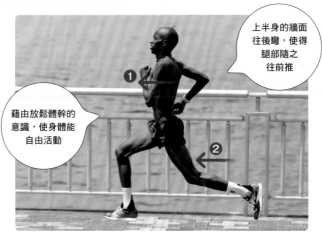

上半身的牆面往後彎，使得腿部隨之往前推

藉由放鬆體幹的意識，使身體能自由活動

透過前後活動背骨的意識，大幅改變跑姿

雖然藉由上肢帶和骨盆的左右移動就能跑步，但是透過背骨的前後移動，也能讓跑步充滿節奏感，而且還能大幅增加步幅。不過若因為這樣而減少步頻，就會失去意義了。在自己的跑法中是否要加入這個背骨前後移動的動作，請各位自行斟酌考量。到目前為止只有將手臂橫向擺動的跑者，想必背骨都沒有前後活動。

Check

若身體能進行背骨的前後活動，手臂自然而然也會呈現縱向擺動。反言之，「將手臂縱向擺動！」如果只意識到末端，反而會忽略動作的根基，而無法達到原有目的。

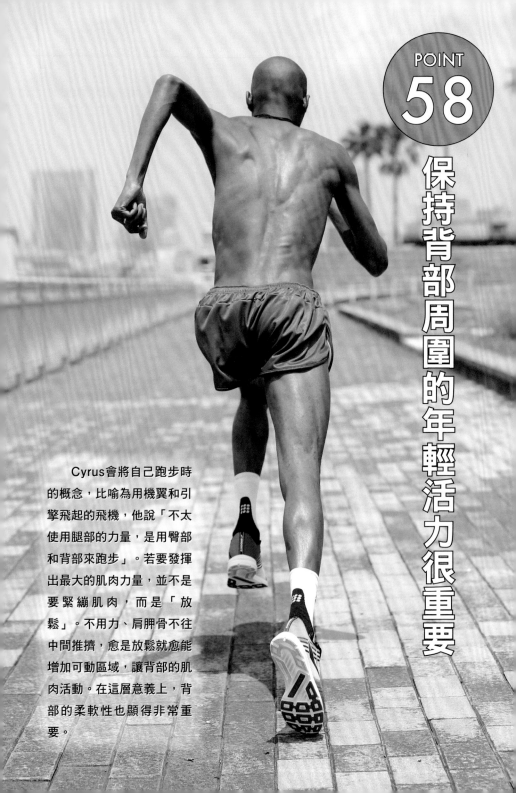

保持背部周圍的年輕活力很重要

Cyrus會將自己跑步時的概念，比喻為用機翼和引擎飛起的飛機，他說「不太使用腿部的力量，是用臀部和背部來跑步」。若要發揮出最大的肌肉力量，並不是要緊繃肌肉，而是「放鬆」。不用力、肩胛骨不往中間推擠，愈是放鬆就愈能增加可動區域，讓背部的肌肉活動。在這層意義上，背部的柔軟性也顯得非常重要。

速度快的跑者背部都很柔軟！

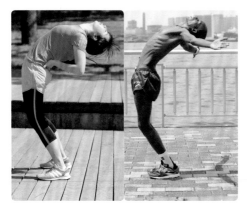

不論是Cyrus或橫澤小姐，雖然沒辦法非常向前彎，但是背部周圍可謂是極為柔軟。隨著年齡增加，加上工作或唸書而長時間使用書桌，會造成肩胛骨周圍僵硬，而容易呈現出駝背的姿勢。尤其是中高年者的頸部容易向前突出，而使身體向前傾，所以應特別注意背部周圍和髖關節的柔軟度（※注意別伸展過度！）。

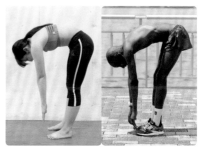

試著向前彎……

每天的日常生活姿勢會顯現於跑姿中

背部的年輕與否，和跑步的活力有直接的關聯。平常總是駝背而且背部往前彎的人，在跑步時並不會突然變得背部挺直。站姿、坐姿或走路時，在平常生活中就應隨時注意。雖然一開始會很辛苦，不過會漸漸習慣。姿勢應該在日常生活中就要留意。

駝背的人，在跑步時也容易呈現向前彎的姿勢

Check
若要能輕鬆的長時間跑步，重點在於保持背部和髖關節的柔軟性。每天試著進行能增加可動區域的動態伸展看看吧。背部僵硬的人，就算只要回轉手臂或肩胛骨，也可以慢慢舒緩放鬆。

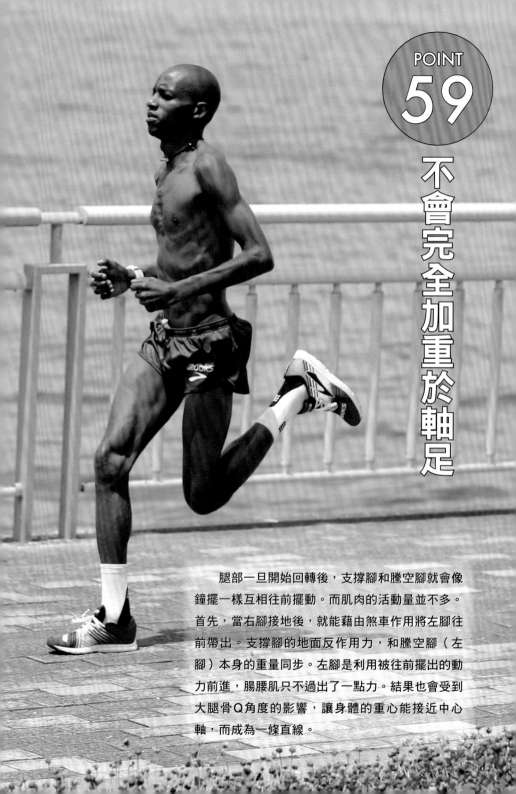

不會完全加重於軸足

腸部一旦開始回轉後，支撐腳和騰空腳就會像鐘擺一樣互相往前擺動。而肌肉的活動量並不多。首先，當右腳接地後，就能藉由煞車作用將左腳往前帶出。支撐腳的地面反作用力，和騰空腳（左腳）本身的重量同步。左腳是利用被往前擺出的動力前進，腸腰肌只不過出了一點力。結果也會受到大腿骨Q角度的影響，讓身體的重心能接近中心軸，而成為一條直線。

若支撐腳和騰空腳的重心同步，就能呈現出一條直線

在跑步動作中，單腳站立時不能把重心放在支撐腳。若用此重心放置方式來跑步，會因為重心左右偏離過度而造成頭部搖晃。

原地單腳站立時，倒向騰空腳的感覺才是正確的。另外並非支撐腳的中心，而是盡量將重心放在前側，並且抱持著雙腳替換的意識。

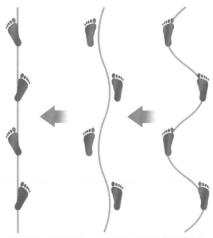

※呈現一條直線時，腳的著地角度也會根據內旋動作而異。外八字的著地角度則不同。

在完全安定的狀態下反而無法完成，跑步動作就是有效利用這個不安定，使身體重心的中心線成為一條直線，讓身體的軸心趨於安定。

左右腳若分別著地於一直線上，呈現兩條線的跑法，就無法製造出這個不安定的狀態。

跑步時和走路時放置重心的方式也會改變

走路時身體的重心會靠向支撐腳，因此骨盆會往左右搖晃。但是跑步時，重心轉移至支撐腳之前，騰空腳就已擺出，所以支撐腳是在承受少量重心的狀態下往前進。並且，支撐腳側的骨盆還會因為著地衝擊而往上抬，騰空腳落地則能幫助其活動。

走路　　　　　　　　跑步

Check

有些指導書籍會這樣寫，跑步時左右腳的寬度「應和肩膀同寬」，不過如此一來雙腳的寬幅就會過寬。短跑在剛起跑時也許是這樣，但是對於幾乎保持等速的長跑來說根本是不可能。

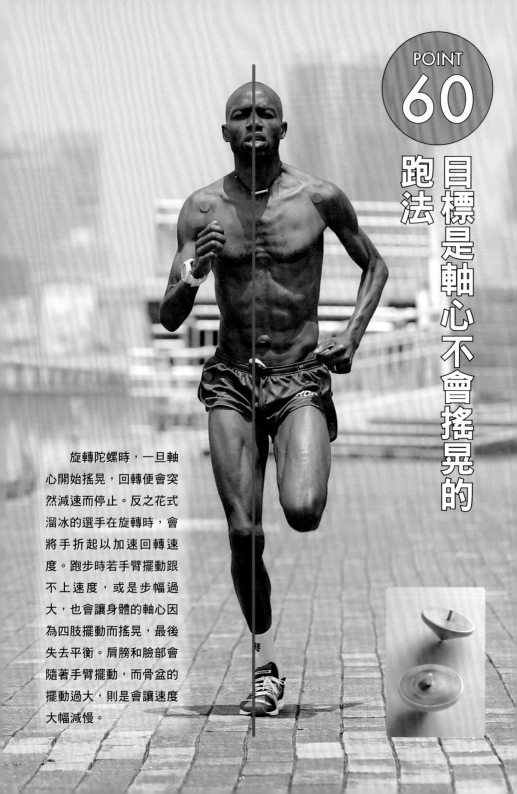

跑法

目標是軸心不會搖晃的

旋轉陀螺時，一旦軸心開始搖晃，回轉便會突然減速而停止。反之花式溜冰的選手在旋轉時，會將手折起以加速回轉速度。跑步時若手臂擺動跟不上速度，或是步幅過大，也會讓身體的軸心因為四肢擺動而搖晃，最後失去平衡。肩膀和臉部會隨著手臂擺動，而骨盆的擺動過大，則是會讓速度大幅減慢。

跑步時要強而有力，動作盡量精簡

跑步姿勢若逐漸定型，就會讓身體的活動變得精簡，但是卻能增加步幅和步頻。跑步時應強而有力，體幹則應保持小幅度及俐落的動作。

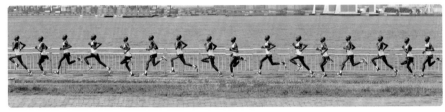

由此可知Cyrus的姿勢雖然步幅很寬，但是體幹的動作都盡量保持在最小限度內。

新手的身體軸心容易搖晃

跑步姿勢還未定型的新手，身體的軸心意識也尚未定型，就會像照片一樣呈現搖晃的跑姿。因此體幹不能隨著四肢的動作而搖晃。

另外，當速度接近自己的極限時，也會因為呼吸紊亂，而使身體的軸心開始搖晃，這時候就會成為阻礙跑步經濟性的一大要素。

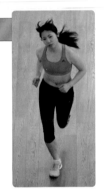

養成正確動作的習慣，有效率地跑步吧

雖然體幹會搖晃彎曲，但是若動作過於多餘，只會分散力量造成疲累而已。2小時前半的頂尖跑者水準，跑步多是強而有力，但是破三程度的一般市民跑者，若用少步頻的小跑姿勢也會很引人注目，不過共通點都在於不會搖晃的體幹。

Check

若能正確理解骨盆的移動，以及手臂的正確擺動方式，就可以開始讓動作更加敏捷，而且盡量呈現出小幅度、軸心不會搖晃的跑姿吧。記住大轉子別過度移動。